NOTICE
SUR
LA LITHOGRAPHIE,

DEUXIÈME ÉDITION SUIVIE

D'UN ESSAI

SUR LA RELIURE

ET LE BLANCHIMENT DES LIVRES ET GRAVURES;

Par F. MAIRET,

Relieur et Imprimeur lithographe.

CHATILLON-SUR-SEINE,

C. CORNILLAC, IMPRIMEUR-LIBRAIRE.

1824.

NOTICE
sur
LA LITHOGRAPHIE.

Les formalités prescrites par la loi ayant été remplies, tout contrefacteur ou débitant de contrefaçons sera poursuivi suivant la rigueur des lois.

NOTICE

SUR

LA LITHOGRAPHIE,

SUIVIE D'UN ESSAI

SUR LA RELIURE

ET LE BLANCHIMENT DES LIVRES ET GRAVURES;

Par F. MAIRET,
Relieur et Imprimeur lithographe.

CHATILLON-SUR-SEINE,

C. CORNILLAC, IMPRIMEUR-LIBRAIRE.

1824.

AVIS DE L'ÉDITEUR.

La Notice sur la lithographie parut en janvier 1818. L'édition fut rapidement épuisée, et alors on sollicita vainement l'auteur d'en donner une seconde ; enfin il s'est rendu aux vœux de ses amis, et j'ai obtenu de lui la permission de la réimprimer, augmentée de tout ce que l'expérience lui a depuis appris. Il a joint à cette nouvelle édition, des notes sur la reliure, dans lesquelles il donne tous les procédés qui lui ont valu les suffrages des connaisseurs. Il sera donc le guide

le plus sûr pour toutes les personnes qui voudraient se livrer à l'art de la reliure; si M. Peignot (*) loue sur-tout M. Mairet lithographe alors d'avoir levé sans hésiter le voile mystérieux qui enveloppait la lithographie, à plus forte raison

(*) Cet ouvrage (Notice sur la lithographie), à peine sorti de la presse, jouit déjà d'un succès qui atteste l'importance de son objet, et le service que rend son auteur au public et aux artistes, en indiquant avec exactitude et clarté, un ensemble de procédés curieux, dont les inventeurs de la lithographie avaient cru devoir faire un mystère. On peut d'autant plus compter sur les renseignemens détaillés dans ce volume, que l'auteur n'a rien avancé qu'il n'ait exécuté lui-même, et qu'il n'ait jugé vrai, bon et exact, d'après les résultats satisfaisans qu'il a obtenus. Il peut donc en toute sûreté, servir de guide aux amateurs et aux artistes qui voudront s'occuper de lithographie.

(Essai hist. sur la lith., page 41).

peut-on compter sur sa sincérité, maintenant que fabricant de papiers à Fontenay (Côte-d'Or), il ne s'occupe de reliure que pour classer ses souvenirs. Il nous manquait un ouvrage qui réunit la pratique à la théorie, et la clarté à la précision ; nous osons espérer que celui-ci atteint ce double but, et qu'il obtiendra l'approbation de tous les amateurs d'une belle reliure.

M. Peignot (*Traité du choix des livres*) cite toujours notre auteur comme un des relieurs les plus distingués; son avis est celui de tous les connaisseurs, et nous ne pouvons nous refuser le plaisir de transcrire ici quelques fragmens qui nous semblent caractériser assez

bien l'opinion qu'on a généralement des reliures de cet artiste.

« En fait de reliure on a toujours
« regardé celles de Bozerian comme
« infiniment supérieures, mais nous
« ne connaissions pas encore les
« volumes de Mairet. J'ai vu à la
« bibliothèque publique de Dijon,
« un Racine en trois vol. in-folio,
« qui a été relié par lui; tous ceux
« qui l'examineront ne pourront
« s'empêcher de convenir que la
« partie de la reliure dans ce ma-
« gnifique ouvrage est fort au-des-
« sus de tout ce qui est sorti de plus
« beau des mains de l'artiste de
« Paris, cette reliure n'est cepen-
« dant qu'en veau; mais l'invention
« unique d'y avoir fait entrer les
« couleurs du lapis-lazuli avec ses

« veines d'or si élégamment nuan-
« cées, l'emporte de beaucoup sur
« les superbes maroquins dont Bo-
« zerian a orné les riches biblio-
« thèques de l'Europe. La dorure
« sur tranches est parfaite, chaque
« feuille étant bien détachée quoi-
« que la tranche semble faire corps.
« La dorure du dos, des couvertu-
« res, les filets des bords extérieurs
« et intérieurs, sont d'un goût,
« d'une grâce, d'une élégance, et
« d'une richesse que l'on ne con-
« naissait point. Qui aurait ima-
« giné d'appliquer une impression
« de dorure qui représentât les
« charmans sujets d'Herculanum
« et les belles arabesques du Vati-
« can? Le fond de la reliure et la
« solidité répondent au reste du

« travail. J'ai eu occasion de voir
« beaucoup d'autres ouvrages de la
« main du même artiste, lesquels
« sont traités avec autant de soin
« et avec une étonnante variété
« d'ornemens. »

(A Marellier, ancien conseiller au parlement de Besançon).

« Les amateurs de belles reliures
« s'empressent d'aller voir à l'a-
« telier de M. Mairet, le bel ouvra-
« ge des campagnes d'Italie, qu'il
« vient de relier avec ce goût, ces
« soins et cette richesse d'ornemens
« qui le placeraient au rang de ceux
« qui excellent dans son art, si
« plusieurs ouvrages sortis de ses
« mains ne lui avaient déjà fait cette
« réputation. De brillans dessins en
« or, exécutés avec une grande

« pureté décorent le dossier de ce
« superbe in-folio; et sur le plat,
« d'un et d'autre côté, des orne-
« mens en or et gauffrés, artiste-
« mens faits, encadrent les médailles
« frappées en relief pour ces grands
« événemens; au milieu de l'ovale
« est la figure aussi en relief du
« général en chef. Les gardes sont
« en lapis-lazuli d'une belle exécu-
« tion. Dans cet ouvrage la beauté
« de la reliure va de pair avec la
« beauté de l'impression qui est
« d'Héran, et la beauté des gravu-
« res qui sont faites d'après Carle
« Vernet. Tout homme de goût
« doit se procurer le plaisir de voir
« ce vrai chef-d'œuvre que M.
« Mairet achève en ce moment.

(Journal de la Côte-d'Or, 9 juillet 1820.)

AVIS DE L'AUTEUR.

POUR LA PREMIÈRE ÉDITION DE LA NOTICE SUR LA LITHOGRAPHIE.

Je déclare que je ne suis pas littérateur. J'aurais désiré qu'un homme de lettres tel que M. de Lasteyrie, nous eût donné cette Notice : son style eût été plus correct, ses descriptions moins monotones et plus agréables aux lecteurs ; mais voyant que jusqu'à ce jour les artistes et les amateurs étaient privés des connaissances nécessaires pour mettre en usage cet art qui peut leur devenir très-utile, je

me suis hasardé à leur donner moi-même une méthode. J'ai fait mon possible pour la rendre intelligible. D'un autre côté, parlant de cet art, je n'avance que ce que j'ai exécuté moi-même, et ce dont j'ai obtenu des résultats satisfaisans, tant par mes procédés que par les documens que j'ai puisés dans différentes notes. J'ose assurer aux artistes qu'ils réussiront en suivant exactement mes procédés.

Dans cette méthode je développe aux amateurs les principes de cet art, qu'ils y pourront apprendre par théorie.

NOTICE
SUR
LA LITHOGRAPHIE,
OU
L'ART D'IMPRIMER SUR PIERRE.

THÉORIE.

Les effets produits par une trace faite sur la pierre avec un crayon gras ou résineux sont des résultats produits par leur influence que l'on n'avait pas jusqu'alors étudiés.

Ces effets dépendent de trois causes principales, qui sont :

1°. La facilité avec laquelle l'eau imbibe les pierres calcaires, sans cependant que ce fluide contracte avec elles une adhérence bien intime;

2°. La forte adhérence que les corps gras ou résineux exercent sur les pierres, qui fait que souvent on ne peut enlever les unes sans attaquer les autres;

3°. L'affinité des résines ou des graisses pour les corps gras ou résineux, et la répulsion de ces corps par l'eau.

De ces trois principes, base de toute la lithographie, dérivent les trois conséquences suivantes :

1°. Un trait gras ou résineux, tracé sur la pierre, y adhère si fortement que pour le faire disparaître,

il faut employer le grès et la pierre ponce pour l'en séparer.

2°. Toutes les parties de la pierre, non recouvertes d'une couche grasse, reçoivent seules, et conservent, quoique faiblement, l'eau qui y adhère.

3°. Si on passe une couche d'encre grasse sur cette pierre ainsi préparée, cette encre ne s'attachera que sur les parties dessinées avec le corps gras, tandis qu'elle sera repoussée par les parties de la pierre qui seront imprégnées d'humidité.

En un mot, les procédés lithographiques dépendent de ce que la pierre mouillée refuse l'encre grasse, et de ce que la pierre grasse refuse l'eau.

GRAVURES
LITHOGRAPHIQUES.

Choix des Pierres.

On doit chercher une pierre calcaire à grain fin, compacte et resserrée, d'une nuance égale, susceptible de s'imbiber d'eau, sans cependant qu'elle pénètre trop avant.

Taille de la Pierre.

On commence par faire une face bien droite et sans défaut; ensuite on fait les quatre joints, puis on la met à deux pouces environ d'épaisseur, le parement doit être bouchardé

très-fin. Ayant plusieurs pierres ainsi taillées, on les mouline deux à deux avec du sable de Saône et de l'eau, afin de les dresser et de faire disparaître les coups de boucharde.

Lorsqu'elles sont bien droites et sans trous, on continue de les mouliner au grès fin, et ensuite à la pierre ponce, toujours à l'eau. La pierre ainsi polie se prépare selon le genre de dessin qu'on se propose de faire.

Préparation de la Pierre pour dessiner au pinceau et à la plume.

On polit de nouveau la pierre avec de l'eau, un polissoir de toile, de la pierre ponce passée dans un

tamis fin. Étant ainsi polie, il faut avoir soin de la bien laver et de la laisser sécher. Lorsqu'elle est sèche, on passe dessus une légère couche d'essence de térébenthine (*) que l'on frotte à l'instant avec un linge blanc pour la laisser sécher aussi. Ces préparations étant faites, on peut écrire et dessiner sur la pierre.

Composition de l'Encre lithographique propre à dessiner ou écrire sur la Pierre.

Pour composer cette encre, on fait fondre dans un vase vernissé,

(*) On peut remplacer avec beaucoup d'avantage l'essence de térébenthine, par de l'eau de savon que l'on étend sur la pierre et que l'on frotte vivement avec un linge propre pour qu'elle n'y séjourne pas.

deux parties en poids de gomme-laque plate, ayant soin de toujours remuer. Quand elles sont bien fondues, on ajoute quatre parties de cire vierge, trois parties de savon de suif (*), deux parties de suif et une partie de potasse. On doit faire ce mélange à grand feu. Lorsque toutes ces parties sont bien dissoutes, on y incorpore une quantité suffisante de noir de fumée pour les colorier, en ayant soin de bien mêler le tout en le remuant avec une spatule. Quand le mélange du noir est bien fait et que la cuisson est achevée (**), on verse la

(*) Ce savon se fabrique à Paris, rue Culture-Ste.-Catherine, fauxbourg St.-Antoine.

(**) On reconnaît le dégré de cuisson, lorsque le feu prend dans les ingrédiens. On les éteint

matière dans des moules ou sur un marbre pour en former des tablettes ou bâtons semblables à l'encre de la Chine, et que l'on conserve pour dessiner à la plume ou au pinceau.

Encre liquide également bonne.

On fait fondre dans un vase vernissé une partie de savon de suif, autant de mastic en larmes, en les mélangeant soigneusement. Alors on y incorpore cinq parties en poids de laque en tablettes ou gommelaque, on continue de remuer pour bien mêler le tout et on y verse peu à peu une dissolution d'une partie

en couvrant d'un linge mouillé le vase qui les contient; cette opération doit se faire en plein air crainte du feu.

de soude caustique dans cinq ou six parties de son volume d'eau; on fait cette addition avec précaution, parce que si on y ajoutait toute la lessive à la fois, la liqueur se gonflerait et s'élèverait au-dessus du vase. Lorsque le mélange est fait, on modère le feu; on ajoute, pour colorier, du noir de fumée que l'on agite avec une spatule, et immédiatement après, la quantité d'eau suffisante pour rendre cette encre liquide et propre à l'écriture et au dessin.

On s'en sert sur la pierre comme sur le papier, avec les moyens ordinaires, soit à la plume, soit au pinceau.

Cette encre offre plus de facilité que la précédente pour écrire sur

la pierre ; mais elle sèche moins vite, et exige plus de soins pour l'impression.

Préparation de la Pierre pour dessiner au crayon.

La pierre étant bien sèche, on passe dessus un sable très-fin, auquel on fait parcourir toute la surface avec un autre petit morceau de pierre, pour former un grain très-fin semblable à celui du papier. Lorsque ce grain est formé, on lave la pierre que l'on fait sécher de nouveau, puis on la frotte avec un linge blanc : elle est prête à recevoir le dessin.

Composition du Crayon pour dessiner sur la pierre.

On fait fondre dans un vase vernissé :

6 parties de savon de suif,
4 parties de suif,
4 parties de cire vierge,
4 parties de gomme-laque.

Lorsque toutes ces matières sont bien fondues et mêlées, on ajoute du noir de lampe suffisamment pour leur donner un beau noir; on fait cuire le tout à grand feu, jusqu'à ce qu'il s'enflamme. Alors, il faut retirer le vase du feu pour laisser brûler la composition que l'on a soin de remuer pendant qu'elle est enflammée. C'est par la cuisson que les

crayons acquièrent la solidité nécessaire. Dix minutes d'inflammation suffisent ordinairement (*); après ce temps on couvre le vase de son couvercle et d'un linge mouillé pour en éteindre le feu. Une à deux minutes après, on le découvre pour verser cette composition dans des moules et en former des crayons que l'on renferme dans des bocaux, crainte que l'air ne les ramollisse. Ces crayons se conservent parfaitement par ce moyen.

(*) Si ces crayons n'étaient pas assez durs, il faudrait les faire recuire pour leur donner plus de consistance.

Préparation de la Pierre pour dessiner à la pointe.

La pierre doit être préparée comme pour dessiner à la plume.

Ensuite on passe dessus une couche d'acide nitrique, étendu de soixante parties de son volume d'eau; puis on lave la pierre avec de l'eau fraiche pour y passer de suite une dissolution de gomme arabique peu forte (*) et bien unie, qu'on laisse sécher pour y dessiner.

(*) On peut remplacer la dissolution de gomme arabique, avec avantage, par du jus d'oignons, qu'on obtient en les pressurant, et que l'on mele avec du noir de charbon quand on veut s'en servir. Pour le conserver, il suffit d'y mêler un verre d'eau-de-vie sur une pinte : ce jus d'oignons offre l'avantage de pouvoir tracer avec plus de netteté.

Précautions à prendre en dessinant sur la pierre.

Comme l'impression n'a lieu que par l'opposition d'un corps gras et de l'eau, il est important d'éviter avec le plus grand soin, de toucher la surface d'une pierre préparée pour un dessin, avec un corps gras ou gommeux : le souffle est même nuisible. Les impressions qui en résultent, quoi qu'invisibles dans le moment, font souvent des taches noires, difficiles à enlever sans attaquer le dessin. Il est donc prudent de tenir continuellement un papier blanc sous la main : le meilleur est d'avoir un châssis qui emboîte la pierre et qui déborde sa surface de

trois à quatre lignes, avec une petite planche bien mince sur laquelle repose la main.

Cette planche étant posée, par ses extrémités, sur les bords du châssis, ne touche point la pierre, et donne la faculté de pouvoir la promener en tous sens sans altérer aucunement le dessin.

Comme il est inévitable de toucher les bords de la pierre avec les doigts, et qu'il s'y forme toujours des taches à l'impression, il faut laisser tout au tour du dessin une marge blanche au moins de dix-huit lignes : ce qu'il y a mieux encore, c'est de laisser sur la pierre toute la marge que l'on veut conserver à la gravure ; cette marge est

encore nécessaire pour la manipulation et l'impression.

La salive tenant toujours quelques mucilages en dissolution, il est naturel que s'il en tombe sur la pierre et qu'elle s'y sèche, elle y déposera un petit sédiment qui se dissout à l'eau. Il faut donc éviter avec soin, en parlant ou en soufflant, qu'il n'y tombe aucune goutte de salive; car il est évident que le tracé qu'on aurait fait dessus, venant à se séparer de la pierre par la dissolution du sédiment mucilagineux formé par la salive, il s'y formerait des taches blanches dans tous les endroits où il en serait tombé; par la même raison on doit éviter toutes les éclaboussures d'eau gommée et autres liqueurs conte-

nant du mucilage. On peut parer à cet inconvénient par un rond de carton, de quatre pouces environ, percé au milieu et traversé d'un petit bâton que l'on tient à la bouche ; par ce moyen, l'on peut respirer sans craindre que l'humidité du nez ou de la bouche frappe sur la pierre.

Le trait du dessin qu'on veut faire peut se tracer sur la pierre avec un crayon de mine de plomb ou sanguine, sans que les faux traits que l'on pourrait faire, n'étant point dessinés avec un corps gras, laissent la moindre marque à l'impression. Comme cependant il arrive souvent que, dans la confusion des lignes tracées à la mine de plomb, il s'en trouve qu'on pourrait ou-

blier de suivre avec le crayon lithographique, il vaut mieux faire son trait sur du papier, et, lorsqu'il est bien arrêté, le calquer sur la pierre, en mettant dessous le papier sur lequel le trait est fait, un papier à calquer qui se fait de la manière suivante :

On prend une feuille de papier le plus mince possible, en y mettant de la sanguine en poudre que l'on étend avec un petit linge jusqu'à ce que tout le papier soit bien rouge. On continue alors de frotter pour enlever le surplus de la poudre, jusqu'au moment où la face rougie du papier ne laisse point d'empreinte en le pressant légèrement sur une feuille blanche. Si l'on voulait effacer quelque trait, il ne fau-

drait se servir ni de gomme élastique, ni de mie de pain.

Dessin au Crayon.

Quand le premier tracé est fait de la manière indiquée ci-dessus, on fait son dessin avec le crayon lithographique, de la même manière qu'on le ferait sur du papier, en observant que plus un dessin est fait franchement, mieux il vient à l'impression. Comme les parties fortement ombrées s'empâtent facilement, il faut tâcher de faire le travail des ombres le plus net possible, et éviter de repasser trop souvent sur un même ton. Si l'on peut y arriver au premier coup, cela vaut infiniment mieux.

Comme le crayon attire l'humidité de l'air et se ramollit par-là, on a pris la précaution de le renfermer dans un flacon. Il est essentiel de ne l'en sortir qu'au moment et à mesure que l'on veut s'en servir.

Dessin à l'Encre.

On frotte, d'abord à sec, le bâton d'encre sur le fond d'une soucoupe, jusqu'à ce qu'il soit couvert de noir ; ensuite on y met quelques gouttes d'eau distillée ou de pluie, et on continue de frotter jusqu'à ce qu'on ait une liqueur bien noire et un peu épaisse. On peut l'employer avec une plume ou un pinceau, en faisant cependant

toujours son dessin par hachures. On ne doit absolument point s'en servir pour laver. Comme il ne peut y avoir aucuns tons gris à l'impression, un pareil dessin ne donnerait que des placards noirs si le ton lavé avait assez de matières grasses pour recevoir le noir d'impression, ou s'en irait tout-à-fait, s'il n'en contenait pas assez. Il faut observer de bien nourrir d'encre tous les traits qu'on trace sur la pierre. On peut les faire aussi fins que l'on veut; pourvu qu'ils soient noirs, on sera sûr de leur réussite ; s'ils étaient gris, on risquerait de les perdre par la préparation qui précède l'impression.

Si l'on voulait effacer quelques parties de son dessin, il n'y aurait

qu'à les gratter ou les enlever avec la pierre ponce. On pourra redessiner à l'encre sur les endroits grattés (toutefois il ne faut pas en grattant creuser la pierre de manière à ce que l'impression ne puisse plus y faire d'effet); mais, si l'on voulait détruire une partie d'un dessin au crayon, sur laquelle on voudrait redessiner, il faudrait y mettre à sec un peu de sable bien fin, et l'y frotter avec un petit morceau de pierre, jusqu'à ce que la partie fautive ait disparu. On enlève ensuite le sable avec un blaireau ou la barbe d'une plume, et l'on peut y refaire le dessin.

Dessin à la pointe.

La gomme étant bien sèche, on

calque son dessin sur la pierre, après quoi on le trace avec une pointe très-fine, et il suffit de blanchir la pierre dans l'endroit du calque. Pour découvrir le trait que l'on vient de faire, on l'époussète avec un blaireau à mesure que l'on dessine : il faut éviter de souffler dessus, cela donnerait de l'humidité à la gomme, qui recouvrirait les traits qu'on aurait formés. Le dessin étant ainsi fini, on passe par-dessus toute la surface de la pierre de l'huile de lin, qu'on laisse imbiber dans les traits une ou deux minutes, puis on l'essuie avec un linge très-doux. On lave la pierre au moment même où l'on veut tirer des épreuves.

IMPRESSION.

Description de la Presse et de ses rouleaux.

La presse dont nous nous occupons (figure 1) est formée par une table rectangulaire, supportée par les traverses 2 ; les deux traverses les plus longues sont entaillées de la moitié de leur épaisseur, afin de former une coulisse dans laquelle on fait glisser un chariot destiné à faire avancer ou reculer à volonté la pierre gravée. Ce chariot qui supporte la pierre est formé par une caisse peu profonde 4, dans laquelle on met du sable, afin que,

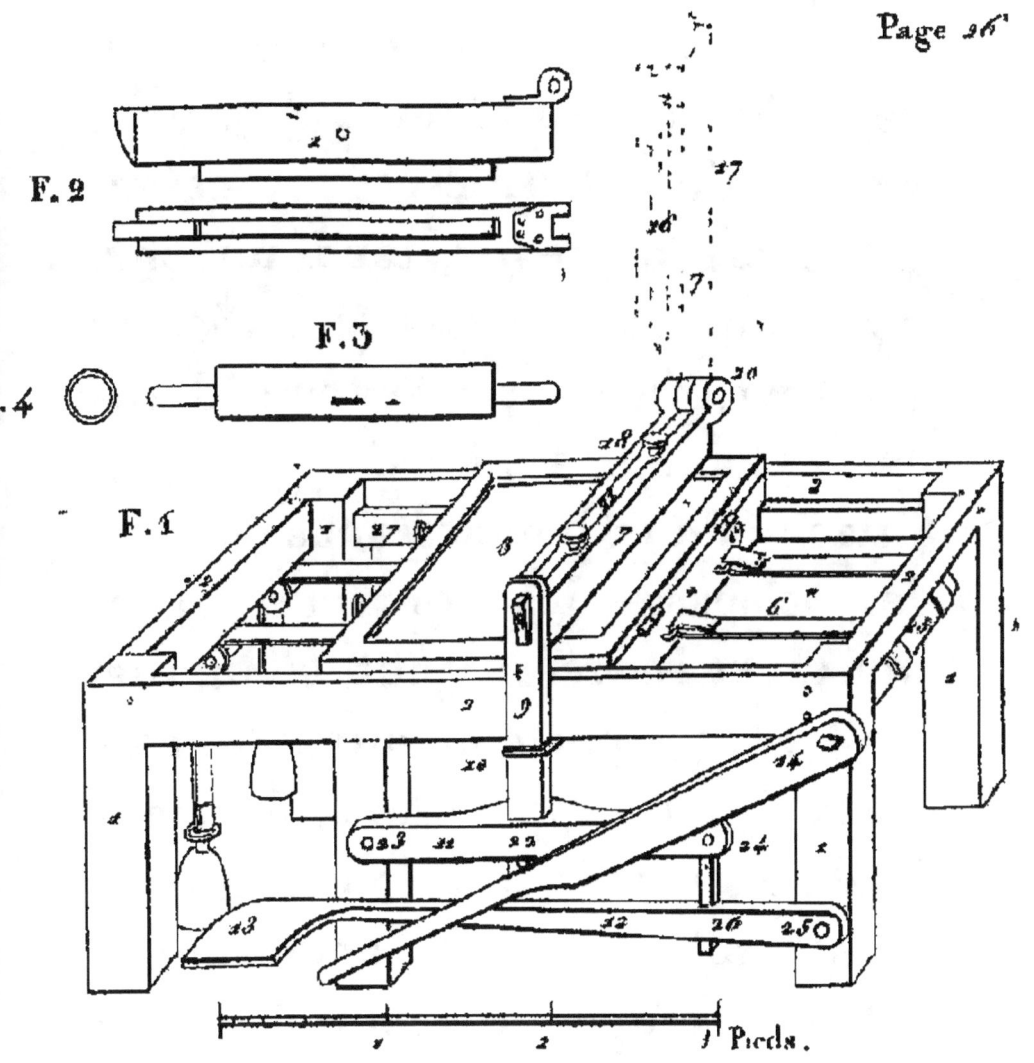

remplissant les inégalités de la pierre que l'on doit y poser, celle-ci appuie sur tous les points. On fixe à cette caisse un cadre qui lui sert de couvercle et qui tourne autour des charnières 19, et sur ce même cadre on tend un cuir assez fort pour ne pas être déchiré par un frottement assez considérable. Comme à la caisse 4 on a attaché deux boucles dans lesquelles on passe des courroies fixées sur un cylindre 15, autour duquel on les roule en mouvant le tourniquet 14, on peut mouvoir à volonté le chariot dans la coulisse.

Au milieu de la longueur de la table rectangulaire, on fixe une traverse 7 qui tourne autour de la charnière 20, et sur cette traverse

on assujettit avec des vis de bois une barre de fer 21, dont l'une des extrémités fait partie de la charnière 20, et l'autre se trouve formée comme le pêne coulant d'une serrure; ce pêne entre dans une entaille faite à une lame de fer 9, et sur la barre 21 sont taraudés deux écrous dans lesquels on fait passer deux vis 18, destinées à pousser une règle 16; cette règle se trouve placée dans une entaille, faite à la traverse 7; celle-ci est fixée dans la position convenable, par deux vis de pression 17, l'extrémité de la lame de fer 9, entre dans une entaille faite à un levier de bois 11; elle s'y trouve fixée par le boulon 22; en outre, cette lame pénètre dans un anneau de fer 10,

qui se trouve fixé sous la traverse 2, placée en avant.

La figure 2 représente un autre frottoir qui remplace avec avantage celui de la figure 7, que nous venons de décrire : ces avantages dépendent de ce que la règle frottante se trouvant mobile autour d'un axe 1, prend naturellement la direction de la pierre sur laquelle on la fait passer.

Le levier 11 qui exerce une pression sur la règle frottante, a son point fixe au boulon 23, son action au boulon 22, et la force qui le sollicite, appliquée au boulon 24. Ce boulon 24, ou l'extrémité du levier 11, éprouve l'action du levier 12, qui a son point fixe sur le boulon 25, et la force qui le sollicite

a son point d'application sur la planche 13. Enfin la lame de fer 28 est destinée à diriger un bras du levier 12, et ses vis 27, à maintenir la pierre dans le cadre.

Le cylindre, figure 3, ou rouleau à imprimer, est en bois; il offre une longueur de quinze pouces sur cinq de diamètre. Le cylindre présente à ses extrémités deux manches garnis de cuir, et le cylindre lui-même est revêtu de flanelle bien tendue, qu'on recouvre avec un cuir doux et sans couture; car s'il en existait, elle pourrait enlever le dessin.

Lorsqu'on le roule dessus, c'est le rouleau chargé de noir qui sert à colorier le dessin qu'on a tracé sur la pierre.

Préparation des Vernis ou Huiles à broyer les couleurs.

Il faut avoir deux sortes de vernis que nous désignerons par vernis faible et vernis fort.

Tous deux se font de la manière suivante :

On doit avoir une marmite dont le couvercle joint bien ; on ne l'emplit qu'à moitié d'huile de lin ou de noix, que l'on fait bouillir à grand feu. Lorsqu'elle bout, on l'enflamme en la remuant pendant tout le temps. Pour le premier vernis, on la laisse brûler un quart d'heure; pour le second, que nous appelons vernis fort, elle doit brûler trois quarts d'heure. Le cou-

vercle de la marmite ne doit servir que pour éteindre le feu; pour plus de sureté, il faut avoir un linge mouillé qu'on jette dessus le couvercle, ce qui empêche l'air de pénétrer dans la marmite.

Quatre à cinq minutes après, vous débouchez cette marmite pour y laisser reposer le liquide pendant vingt-quatre heures. On peut mettre ensuite ce vernis dans des bouteilles, et s'en servir pour broyer les couleurs à imprimer.

Choix des Couleurs à imprimer, et manière de les broyer.

Toutes les couleurs broyées à l'huile préparée sont bonnes pour l'impression, pourvu qu'elles ne

contiennent pas d'oxide de plomb.

Comme l'on imprime plus souvent au noir qu'à toute autre couleur, on doit le choisir d'un beau noir de velours, et, qu'en le pressant entre les doigts, on en sente la douceur. Ce noir nous vient ordinairement de Francfort (*). On

(*) Il faut pour se servir de ce noir, le calciner de la manière suivante : On fait fondre dans un vase vernissé deux parties de cire que l'on mélange avec deux de térébenthine de Venise; ce mélange doit se faire avec précaution. Si on laissait trop chauffer la cire, la térébenthine s'enflammerait. Il est à propos que la chaleur soit très-douce pour pouvoir réunir ces deux corps. Aussitôt qu'ils sont dans un état liquide, on ajoute de ce noir autant que possible de manière que le tout forme une masse très-dure; ensuite on bouche le vase avec son couvercle que l'on a soin de bien luter avec de la terre glaise pour que l'air ne puisse pas pénétrer.

Il faut un bon feu pour cette opération; on

nous en vend que l'on fait avec de la lie de vin : il est dur et gris; ce noir doit être rejetté par les imprimeurs. On broie le noir et toutes couleurs à imprimer à la lithographie, avec le vernis faible, en y ajoutant une ou deux gouttes d'essence de térébenthine et du vernis fort en petite quantité. Ces couleurs doivent être broyées très-épaisses. C'est de cette précaution que dépend le brillant de l'impression. Il n'en faut broyer que la quantité dont on veut se servir, attendu

reconnaît que le noir est suffisamment calciné lorsque le vase est rouge, et qu'il s'est maintenu dans cet état pendant cinq minutes environ. On retire le vase du feu pour le laisser réfroidir lentement jusqu'au lendemain sans le déboucher, et pour s'en servir, on le broie de la manière indiquée.

qu'elles se graissent en vieillissant. Lorsque l'on veut imprimer, on en enduit le rouleau, pour en recharger la pierre à chaque épreuve que l'on veut tirer. Il est à propos que ces couleurs soient plus fortes l'été que l'hiver, ainsi donc, l'été on mettra plus de vernis fort. Je me suis souvent servi d'une encre que je préparais de la manière suivante :

3 parties de suif et 2 de noir de fumée,

2 parties de vernis faible,

2 parties de térébenthine de Venise.

On mettra toutes ces matières dans un pot vernissé et garni de son couvercle pour le mettre sur le feu; et lorsque ces matières com-

menceront à fumer, on mettra le feu avec un papier allumé ; alors on retirera le vase du feu pour le tenir toujours enflammé, ayant soin de remuer constamment avec une spatule de fer pour le laisser brûler pendant environ un quart d'heure. On recouvrira le vase pour éteindre le feu, et cinq minutes après on le découvrira pour laisser réfroidir. On ne peut se servir de ce noir qu'après l'avoir bien broyé sous la molette. Il arrive quelquefois que ce noir est trop fort, surtout en hiver; mais rien n'est plus facile que de l'adoucir en y mêlant un peu de vernis faible. Quand on le broie, on peut aussi se servir d'un peu d'essence de térébenthine, afin qu'il s'étende bien au rou-

leau, et se décharge mieux à l'épreuve ; il présente également l'avantage de se fixer facilement sur la pierre et de ne pas se mêler à l'eau qui sert à humecter cette pierre.

De l'Impression en général.

Pour obtenir une impression par les procédés lithographiques, il faut y apporter la plus grande précaution ; pour réussir voici celle qu'il est essentiel de suivre. On doit avoir soin de laver la pierre avec de l'eau après chaque tirage, et même de temps en temps il est bon de l'humecter avec de la gomme (*). Si malgré toutes ces précau-

(*) En lithographie on ne doit employer que de la gomme arabique, préalablement dissoute dans de l'eau fraîche.

tions le noir s'attachait dans les parties qui ne doivent pas être coloriées, il faudrait bien vite éponger la pierre à grandes eaux. L'imprimeur doit avoir plusieurs éponges, dont chacune est consacrée à un usage particulier. La plus grande sert pour les lavages légers et pour humecter la pierre, jamais pour l'encre et encore moins pour l'acide ; cette éponge doit être tenue bien propre, autrement elle pourrait gâter l'impression : les autres destinées pour l'encre et pour humecter la pierre avec l'acide doivent être plus petites.

Si, en suivant dans ce tirage la méthode que nous indiquons, on craignait encore de salir les pierres par un tirage trop répété, ou

par la mauvaise qualité de l'encre, on pourrait se servir avec avantage du procédé suivant pour enlever toutes les souillures. Il faut mêler deux parties environ d'huile d'olive, deux parties d'essence de térébenthine et trois parties d'eau : on agite fortement le mélange dans un vase jusqu'à ce qu'il écume. C'est avec cette écume qu'on lave la pierre en la passant rapidement dessus avec une éponge. Avant de faire cette opération, il convient de l'imbiber d'eau, afin que les huiles ne puissent se combiner qu'avec les substances grasses.

Il arrive, dans ce lavage avec l'écume, que les traits disparaissent entièrement et que la pierre devient toute blanche ; cet effet ré-

sulte de ce que la térébenthine se combinant avec les parties grasses, les enlève, et qu'en même temps l'huile imbibant les traits couverts d'encre, s'empare du noir. L'eau qui se trouve dans le mélange humecte toutes les parties de la pierre qui avaient été d'abord mouillées et empêche que l'huile ne les pénètre. La pierre étant bien essuyée et lavée à grandes eaux, paraît sans aucune trace de dessin ; on croirait qu'on a tout effacé et qu'on serait obligé de refaire le dessin de nouveau ; mais comme il est toujours resté de l'encre résineuse dans les traits, le noir seul en est disparu.

On reproduit le dessin en le coloriant de nouveau avec le rouleau chargé de noir ; pour cela on com-

mence à passer sur la pierre un enduit d'une légère dissolution de gomme, destiné à empêcher que le noir qu'on doit passer pour colorier les traits ne puisse s'étendre ailleurs que sur ces mêmes traits résineux qui ont repoussé la gomme. Ainsi en passant le rouleau chargé de noir, on voit les traits reparaître plus nets et plus coloriés qu'auparavant.

Préparation à faire aux pierres dessinées que l'on veut imprimer.

Le dessin étant fait sur la pierre de la manière que nous avons indiquée précédemment, soit au pinceau, soit au crayon (*), on met

(*) La pierre dessinée à la pointe ne demande d'autre préparation que d'être lavée à l'eau au moment de l'imprimer.

la pierre dans un baquet de bois assez grand pour la contenir, et l'on verse dessus toute sa surface de l'acide nitrique étendu dans 60 parties d'eau environ. Aussitôt qu'on voit une légère ébullition, on verse de l'eau fraîche dessus, on l'égoutte, puis on recommence trois ou quatre fois en terminant toujours par l'eau fraîche, et l'on donne de suite une couche de gomme (*). La pierre étant dans cet état, on lève la barre 7 de la pres-

(*) Cette opération ne se fait qu'une fois. Lorsqu'on cesse d'imprimer, on donne une couche de gomme à la pierre, ayant soin de bien l'étendre avec une éponge sans y laisser d'inégalité. La gomme étant sèche, la pierre peut, par ce moyen, se conserver long-temps. Pour la réimprimer, il suffit de passer sur toute la pierre de l'huile de lin

se; et le chariot poussé à l'autre extrémité du tourniquet, on lève le cadre qui le couvre pour y placer la pierre.

La pierre étant ainsi assujettie dans le chariot, on verse dessus un peu d'huile dans laquelle on a mis précédemment un dixième d'essence de térébenthine et qu'on passe avec une petite éponge sur tous les traits du dessin pour les disposer à mieux recevoir l'encre du rouleau. On enlève de suite cette huile avec un mauvais linge, et on lave la pierre à grandes eaux qu'on enlève avec une éponge bien pro-

coupée d'essence de térébenthine, pour disposer les traits à reprendre le noir du rouleau que l'on passe dessus après avoir lavé la pierre à grandes eaux.

pre, puis on la ressuie avec un linge légèrement humecté et mis en plusieurs doubles, afin de pouvoir la charger de noir ou toute autre couleur avec le rouleau, ce qu'on appelle encrer la pierre.

Alors l'imprimeur pose la feuille (*) sur le cuir du cadre qu'il

(*) Le papier doit être légèrement humecté pour être imprimé. Il faut pour cela tremper les feuilles dans un baquet d'eau, on ne trempe dans ce baquet que la moitié du papier que l'on veut imprimer, et l'autre moitié sert à intercaller les feuilles sèches entre celles qui sont mouillées. On met le tout à plat entre deux planches que l'on charge suffisamment deux heures après environ, pour affaisser le papier. L'imprimeur fait ordinairement cette opération le soir pour imprimer le lendemain matin. Pendant ce temps les feuilles mouillées humectent les sèches et celles-ci diminuent la trop grande humidité des autres.

vient de lever et qu'il rabat avec la feuille de papier, fait retomber la barre 7 et engage le pêne 8 dans l'entaille de la barre 9. Il monte sur la planche 13, qui exerce une pression, à l'aide des deux leviers 11 et 12, sur la règle frottante, et celle-ci sur la pierre, en faisant mouvoir le tourniquet 14; il amène le chariot jusqu'auprès de ce tourniquet et exerce ainsi une pression sur toutes les parties de la pierre que la tringle parcourt.

L'imprimeur descend de dessus la planche 13, pour relever la barre 7, et repousse le chariot à l'autre bout de la presse; il relève le cadre de dessus le chariot pour en retirer l'épreuve qui se trouve sur la pierre, et de suite on mouille la

pierre(*) que l'on ressuie de nouveau avec le linge humecté : alors, on recharge la pierre pour obtenir d'autres épreuves. Enfin le procédé est le même pour toutes les épreuves.

Si, dans le cours du tirage, on remarquait que quelque chose manque au dessin, on pourrait retoucher de cette manière: aussitôt l'épreuve enlevée de dessus la pierre qui se trouve séchée par le foulage occasionné par l'impression, on peut retoucher au crayon, à la plume ou au pinceau, selon le genre du dessin ; la retouche faite, on recouvre toute la surface de la

(*) Il faut avoir soin de la tenir toujours humectée, quand il arrive que la pierre sèche, la préparation se perd.

pierre d'une couche de gomme qu'on lave un instant après pour continuer l'impression ; et si quelque chose manquait, on recommencerait la même opération.

On peut par le moyen de plusieurs encres de différentes couleurs, et plusieurs pierres réparées, où l'on aura décalqué le même sujet, obtenir un résultat semblable à celui que l'on produit avec la gravure sur cuivre, dite *en couleurs à quatre planches*.

Impression par transposition.

L'encre graisseuse que l'on emploie dans la lithographie, étant assez longue à sécher, quoique susceptible de s'épaissir, il était intéressant de profiter de cet incon-

vénient pour obtenir une impression, en transportant sur la pierre un dessin ou une épreuve faite sur un papier gommé. Les méthodes que l'on emploie pour y parvenir peuvent se diviser en deux espèces. La première consiste à transporter sur la pierre les épreuves d'un dessin déjà lithographié, et la deuxième à y fixer un dessin ou écriture tracé sur le papier gommé.

Transposition par épreuves.

Une épreuve lithographiée par les moyens ordinaires peut fournir une contre-épreuve en l'appliquant toute fraîche sur la pierre, en sorte que, par ce moyen, on peut obtenir sur-le-champ une nouvelle planche qui rend le même dessin

que la première. La pierre doit être complétement sèche; car, si elle était mouillée, il est évident que l'eau repousserait le noir du papier, et celui-ci ne se fixant pas sur la pierre, ne pourrait pas produire une impression; mais, la planche étant bien sèche, en appliquant l'épreuve sur sa surface et pressant, on obtient un dessin ou des lettres tout-à-fait fixées sur cette pierre (*).

On peut, par le même procédé, transporter sur la pierre une épreuve fraîche d'une gravure sur cuivre que l'on vient d'obtenir. Pour réussir, il faut seulement l'a-

(*) Ainsi, pour obtenir des épreuves d'un dessin transporté, il suffit de préparer la pierre comme nous l'avons indiqué page 53.

voir imprimée sur un papier très-gommé, ce qui empêche l'encre de tenir au papier, à cause de la gomme dont il est revêtu. Il s'en suit que l'épreuve se reporte plus facilement sur la pierre : les seules précautions à prendre, dans l'une ou l'autre méthode, sont de détacher avec soin le papier de la pierre. Pour cela, il suffit de le mouiller légèrement; si on négligeait cette attention, plusieurs traits pourraient s'enlever, ou du moins ne seraient pas bien nets.

Il n'est pas impossible de transporter sur la pierre, par des procédés à peu près semblables, d'anciennes gravures devenues rares, et que l'on désirerait multiplier. Quoique les traces sèches des an-

ciennes gravures ne semblent guères propres à donner une nouvelle impression, on peut cependant les en rendre susceptibles en les humectant de nouveau. Quelques essais nous ont prouvé qu'il n'était pas impossible d'en reproduire ainsi, en les colorant de nouveau avec une encre typographique ordinaire. Il faut d'abord humecter le papier avec des acides étendus d'eau qui en attaquent la colle et les rendent plus perméables à ce dernier liquide : on empêche en même temps le papier de recevoir l'encre du rouleau; mais, pour que l'encre de ce rouleau ne se mêle point avec les acides, on passe sur la planche une légère couche de gomme arabique, que l'on a soin d'étendre

avant de tirer les épreuves : le noir de la gravure devient aussi plus susceptible de recevoir la couleur du rouleau, et par conséquent, de pouvoir donner plus facilement une contre-épreuve. L'estampe étant suffisamment noircie, on transporte la gravure sur la pierre; il ne s'agit plus ensuite que d'opérer la pression. Si toutes les opérations ont été bien conduites, on obtient une contre-épreuve assez exacte.

On peut encore obtenir des contre-épreuves par un procédé peu différent, et cela, en recouvrant la gravure avec de l'amidon cuit dans l'eau seulement. Avant de faire usage de l'amidon, il faut, lorsqu'il est coagulé, le mêler avec

de l'acide sulphurique en y ajoutant un peu de soude, puis avec l'encre typographique ordinaire. Alors le blanc du papier, défendu par l'amidon qu'on y a mis précédemment, ne reçoit point le noir de l'encre, tandis que les traits de la gravure s'en colorent. On enlève ensuite, avec soin et avec une éponge, l'amidon qui avait collé la gravure, cette opération terminée, on porte la gravure sur la pierre, et l'on opère la pression.

Les deux opérations que nous venons de décrire réussissent le plus ordinairement; mais elles sont très-difficiles à exécuter. Il est facile de juger avec quelle précaution il est nécessaire d'agir pour parvenir au résultat qu'on se pro-

pose : M. Darcet a, du reste, assez bien réussi, sur-tout pour obtenir une contre-épreuve d'une gravure ancienne, en employant le lait pur ou l'eau de savon. Une cause célèbre a prouvé depuis peu combien ces moyens étaient sûrs et faciles. Cependant le point le plus difficile dans l'art de transporter sur la pierre une gravure ancienne, est d'en rendre l'encre assez colorée pour donner une impression. Au reste, quand les gravures sont peu anciennes, on peut bien les contre-éprouver sur la pierre, soit par le moyen du lait pur, soit simplement avec l'eau de savon, ainsi que l'ont pratiqué MM. Darcet et Choron pour la contre-épreuve de la musique.

Transposition du Dessin.

Il est assez ingénieux de pouvoir profiter d'un dessin ou d'une lettre qu'on vient de tracer, et dont on peut obtenir un nombre d'épreuves indéfini : les procédés en sont aussi simples que prompts.

Il s'agit d'abord d'écrire ou de dessiner avec l'encre résineuse dont on se sert pour écrire sur la pierre, qu'on a soin de rendre un peu épaisse.

L'écriture ou le dessin doit se faire sur un papier enduit d'une dissolution de gomme. Comme l'encre et la gomme sont très-solubles dans l'eau, il en résulte qu'en mouillant le papier de l'autre côté du dessin seulement, l'écriture ou

le dessin s'en détachent plus facilement pour se reporter sur la pierre : à peine en reste-t-il quelques traces sur le papier. Quand aux procédés pour en obtenir des épreuves, ils sont toujours les mêmes que ceux à suivre pour le dessin fait sur la pierre.

FIN.

ESSAI

SUR

LA RELIURE.

A MES AMIS.

Les voilà ces Notes promises depuis si long-temps! Je cède au désir de l'amitié, et la critique peut maintenant s'exercer sur moi; mais si je n'atteins pas le but que je me suis proposé, si je ne parviens pas à bien décrire la théorie des procédés que j'ai pratiqués, il me restera toujours le plaisir d'avoir formé des élèves dont je m'honore. Qu'il me soit permis de citer entre autres, M. Alexandre D........., conseiller à la cour royale, un des plus habiles ama-

teurs ; M. Guillot, ex-aide de camp, et M. Lorillard, relieur, place St. Georges, à Dijon, dont les reliures sont recherchées.

J'ai composé ces Notes en pensant à vous, recevez-les, mes Amis, comme un gage de mon souvenir.

MAIRET.

INTRODUCTION.

J'ai suivi dans ces Notes, toutes les opérations de la reliure, mais je n'ai fait que mentionner avec quelques observations celles que j'ai cru assez connues; cependant il est essentiel de les lire toutes attentivement, si l'on veut les bien comprendre et se mettre à même de les exécuter avec facilité.

Ce n'est point l'art du relieur que je prétends donner ici, mais de simples notes sur les divers procédés, qui m'ont le mieux réussi.

ESSAI

SUR

LA RELIURE.

ARTICLE I.

Pliement des Feuilles.

Il est peu d'amateurs, ou relieurs qui ne sachent comment on plie les feuilles d'un livre, mais la plupart n'apportent pas assez de précautions à cette opération, bien plus essentielle qu'elle ne le paraît.

Il faut avec le plus grand soin faire tomber les chiffres de pagina-

tion les uns sur les autres, de manière à ce qu'en regardant le cahier au transparent, tous les cadres de justification se rencontrent bien, et que les marges de tête et de dos (*) du recto et du verso, soient très-égales.

ARTICLE II.

Découdre un livre déjà relié.

Cette opération doit se faire avec beaucoup de soin et de précaution, on commence par déchirer les gardes dans les mors, sans attaquer la partie du cahier contre laquelle la garde est collée, puis on lève le veau ou basane, etc. qui recouvre

―――――――

(*) On appelle tete le haut du livre, et dos le fond.

le livre, ensuite on coupe tous les fils, qui se trouvent sur le dos, sur-tout les chaînettes (*) de tête et de queue, ainsi que les ficelles qui tiennent les cartons; cela fait, on sépare les cahiers, en commençant par le premier et tenant le volume à plat sur la table, le recto en dessus, on appuie la main droite sur les cahiers qui suivent celui qu'on veut détacher. Lorsque les cahiers sont séparés on les ouvre tous l'un après l'autre, pour en ôter les fils et les ordures qui se trouvent entre chaque feuille, que l'on nettoie ensuite avec de la mie de pain rassis, en la passant sur toute

(*) On appelle chaînette la partie du fil de la couture qui parait en tête et en queue, sur le dos du volume.

la surface de la feuille, au recto et au verso ; la mie de pain n'enlève aucuns corps gras, ni les taches d'encre, de suie ou de tabac, mais cette opération est de rigueur pour mettre le livre en état d'être relié, ou nettoyé s'il est besoin, par d'autres procédés.

ARTICLE III.

Procédé pour enlever les corps gras sur les livres et estampes.

Après avoir nettoyé les livres à la mie de pain, on fait chauffer la feuille tachée pour enlever le plus que possible de la tache, avec un fer chaud et du papier brouillard, ensuite avec un pinceau imbibé d'huile de térébenthine presque

bouillante, on frotte légèrement les deux côtés de la feuille qu'il faut tenir chaude. On réitère cette opération autant que la tache l'exige. Lorsqu'elle est enlevée, on trempe un autre pinceau dans de l'esprit de vin très-rectifié, et on frotte légèrement la tache pour enlever ce qui pourrait reparaître, sur-tout vers les bords qui sont plus tenaces que le reste.

En employant ce procédé avec précaution, les caractères écrits ou imprimés n'en seront pas altérés, la tache disparaîtra entièrement, et le papier reprendra sa blancheur première.

ARTICLE IV.

Procédés pour enlever les taches d'encre, de suie ou de tabac (*).

Les feuilles étant bien nettoyées à la mie de pain, et les taches de graisse enlevées, on met une ou plusieurs feuilles tachées dans un vase de cuivre rouge, ou de terre vernissée, qui puisse aller au feu et assez grand, pour que les feuilles y tiennent à plat sans être gênées; on verse ensuite dans le vase et sans toucher les feuilles (**) une

(*) M. Chaptal recommande pour le blanchiment des livres et des estampes, l'acide muriatique oxigené; son procédé est excellent, mais la préparation et l'appareil qu'il exige le rendent d'une exécution trop difficile aux amateurs.

(**) La solution doit recouvrir les feuilles de deux lignes au moins.

forte solution d'acide tartarique, dans la proportion de deux gros d'acide pour six onces d'eau, on élève la température jusqu'à ce que cette solution frémisse ou bouillonne sur les bords, pendant environ trois ou quatre minutes; ensuite on décante la liqueur pour la remplacer par de l'eau fraîche, qu'on décantera trois minutes après. Si les taches paraissaient encore, il faudrait recommencer toute l'opération. Les taches enlevées, on fait bien égoutter l'eau, sans que les feuilles vacillent dans le vase; ensuite on les enlève avec précaution, l'une après l'autre, pour les mettre ressuyer sur des feuilles de carton, et après on les étend sur des cordes en plein air. Ce procédé.

m'a toujours très-bien réussi ; mais le point essentiel est de ne pas toucher les feuilles tant qu'elles sont dans le liquide, car le moindre frottement les altère. Le papier ne perd aucune de ses qualités, sinon qu'il se décolle entièrement.

AUTRE PROCÉDÉ.

On commence par humecter toutes les feuilles, que l'on suspend sur des fils attachés dans une caisse de sapin, fermant hermétiquement et dont tous les joints doivent être lutés avec de la cire et du suif, mêlés en parties égales. Avant de fermer la caisse, on introduit sous les feuilles suspendues, un mélange d'une partie d'oxide rouge de plomb ou minium, avec trois par-

ties d'acide muriatique ordinaire. Il faut que ce mélange se fasse dans un vase de verre et au moment même de l'introduire dans la caisse, qu'il faut de suite fermer et luter, pour ne point laisser échapper la vapeur qui, en se dégageant du mélange, doit blanchir les feuilles humectées : on ne doit ouvrir la caisse qu'après quarante-huit heures. Il n'est guères possible de déterminer la quantité des acides ; le nombre de feuilles n'y fait rien : cela dépend de la grandeur de la caisse, par exemple, pour un boîte d'un pied carré, on peut mettre quatre onces d'oxide rouge et douze onces d'acide muriatique.

ARTICLE V.

Les opérations précédentes terminées, on reforme les cahiers, et l'on dispose les gravures et cartons pour les placer dans le volume : on commence par les couper en dos et en tête pour les faire aller avec la justification de la page, à laquelle la gravure doit faire face : puis on la colle, ayant soin de mettre toujours la colle derrière la gravure, excepté quand la gravure regarde la première ou la dernière page d'un cahier, dans ce cas, on la colle sur le devant pour éviter qu'elle ne soit souillée en battant le livre (*).

(*) On ne bat jamais un volume, que vingt-quatre heures après y avoir collé les gravures, autrement la colle s'étendrait sur les marges, et le marteau couperait les parties qui seraient encore humides.

la colle doit se mettre au bord seulement de la gravure et servir en même temps à coller le papier de soie (*) que l'on a soin de mettre devant chaque gravure pour l'empêcher de se maculer.

ARTICLE VI.

Du Battage des livres.

De toutes les opérations de la reliure, celle-ci exige le plus de soins; on commence par diviser le volume en plusieurs parties à peu

(*) Le papier de soie doit être coupé de la même grandeur que le volume, il faut le choisir le plus fort possible ; on se sert avec avantage d'un papier pelure vélin, demi-colle. On intercalle entre cette feuille et la gravure un autre papier de soie, plus mince et qui ne tient à rien afin de pouvoir l'ôter du volume lorsque la reliure est terminée.

près égales, leur nombre dépend de son épaisseur (*). On bat d'abord la première partie, le recto en dessus, et on a soin de passer le titre sous la battée pour éviter qu'il ne soit sali par le marteau, auquel on fait parcourir toute la surface de cette battée, en frappant bien également. Chaque coup de marteau doit frapper bien d'aplomb, avoir la même force et n'avancer que de six lignes sur le coup précédent; il faut éviter de trop approcher des bords, ce qui immanquablement couperait les cahiers ; cette battée ayant ainsi reçu une volée (**),

(*) C'est ce qu'on appelle en terme d'ouvrier, une ou plusieurs battées.

(**) On appelle volée, parcourir avec le marteau toute la surface du volume.

on la retourne pour en faire autant de l'autre côté; après, on passe un ou plusieurs cahiers de dessus sous la battée, de manière à ce que 'es deux côtés qui ont reçu les coups de marteau, se trouvent l'un contre l'autre; on donne une seconde volée à cette battée, et ainsi de suite, car il faut que tous les cahiers passent l'un après l'autre sous le marteau, autrement, les feuilles de dessus et de dessous de chaque battée, recevraient seules les coups de marteau, et seraient lissées, affaiblies, maculées; enfin on ne pourrait rogner le volume en gouttière, car la partie lissée coulerait et ne se prêterait pas au ballotage comme les autres. Cette battée ayant reçu les volées nécessaires, on la dé-

borde (*); comme cette opération termine le battage, on touche à petits coups en tournant tout autour de la battée, et en ayant soin de frapper plus sur les quatre coins que partout ailleurs, pour faire bomber le milieu, sans cela on ne pourrait presser le volume sans faire plisser les feuilles.

On en fait autant à toutes les battées.

ARTICLE VII.

Quand les volumes sont battus, on les met dans la grande presse

(*) C'est-à-dire frapper à petits coups avec le marteau sur les bords, ensorte que la main qui tient le manche du marteau, soit en dedans du volume, pour toucher plus sûrement et éviter de couper les cahiers.

(*), on les pose d'abord sur un carton à droite, et les ais (**) à gauche de la presse: on commence par mettre un ais dans la presse et bien au centre, pour que la pression soit égale, on met sur cet ais la première partie d'un volume, le recto en dessous, la tête à sa gauche et le dos devant soi, bien dans le centre de l'ais pour les deux bouts,

(*) Pour mettre en presse, on divise les volumes en deux, trois ou quatre parties, suivant leur épaisseur, en ayant soin de ne pas les diviser dans les endroits où ils l'ont déjà été pour être battus, car les feuilles déjà lissées par le marteau, le seraient encore par les ais.

(**) Les ais sont des planches de 4 à 5 lignes d'épaisseur, d'un bois dur et susceptible de se bien polir: ils doivent être un peu plus grands que les volumes qu'on veut mettre en presse. Ces ais varient pour la grandeur, suivant le format des livres.

le dos presqu'à fleur de l'ais, sur le devant, et tous les cahiers très-justes l'un sur l'autre en tête et en dos. On recouvre cette première partie d'un ais en le faisant tomber bien d'aplomb sur l'autre, et on place dessus la partie suivante du volume, le recto toujours en dessous et bien d'aplomb avec la première, on continue de même pour le reste du volume, et ainsi de suite pour tous les autres, afin que chaque partie se trouve séparée par un ais, de manière à ce que la pressée (*) soit bien d'aplomb avant que de serrer la presse.

On ne saurait presser trop fort,

(*) Une pressée, est la quantité de volumes que contient la presse.

et les volumes doivent rester douze heures au moins dans cet état; après ce temps on retire les volumes de presse sans faire de mélanges.

ARTICLE VIII.

Le livre retiré de la grande presse, on le collationne, ce qui se fait en prenant le volume de la main droite, en tête de la gouttière (*) et le serrant fortement : la main gauche tient la queue en dos du livre, dans cet état, on tourne la main droite un peu en dessous, serrant toujours le coin qu'elle tient, ce qui oblige le pouce de la main gauche à lâcher les cahiers qui se

(*) La gouttière est le devant du livre.

renversent sur le poignet de la main droite, le pouce gauche ne doit laisser renverser qu'un cahier à la fois, afin d'avoir le temps d'appercevoir les lettres ou chiffres de réclame qui sont au bas du recto de chaque cahier.

ARTICLE IX.

Quand le livre est collationné, on le bat de nouveau, avec les mêmes précautions que la première fois, seulement on le bat moins fort; cette seconde opération sert à effacer les plis formés par le premier battage: si le volume est plissé dans le milieu, il faut battre un peu plus sur les bords, si au contraire ce sont les coins qui plissent, on battra

un peu plus le milieu : cette opération finie, on remet le volume en presse, en suivant pour cette fois ce qui a été indiqué pour la précédente.

ARTICLE X.

Le livre ayant été battu et pressé une seconde fois, on le collationne ainsi : on pose le volume sur la table, le recto en dessus, et avec un plioir on coupe tous les cahiers en tête et en gouttière ; le premier cahier étant coupé on le place à sa gauche, le recto en dessous, le second de même et ainsi de suite, en ayant soin de les placer l'un sur l'autre afin d'éviter le mélange. Tous les cahiers étant coupés, on redresse le volume en tête et en dos, on le

place sur la table, le recto en dessus; et on appuie le poignet gauche sur le plat du livre, près du dos, en tenant le pouce élevé en dessus afin de retenir les feuillets que le pouce et l'index de la main droite retournent un à un (*), pour acquérir la certitude que l'ordre de pagination n'est pas interrompu.

Cette méthode a l'avantage de rendre le volume plus facile à être rogné en gouttière et de pouvoir ménager les marges, chose très-essentielle et toujours trop négligée.

ARTICLE XI.

On colle les gardes blanches, en mettant sur leurs bords, du côté du

(*) Il faut avoir soin de ne pas déranger les feuillets dans le fond du cahier.

dos, de la colle d'une ligne de large, pour les faire tenir après le premier feuillet du premier et dernier cahiers du livre, en ayant soin que la garde affleure la tête et le dos du cahier. Pour les reliures soignées, on doit mettre pour gardes, quatre feuillets formant un petit cahier qui doit être grecqué et cousu comme le reste du volume.

Il faut choisir pour gardes blanches du papier collé, le plus semblable possible à celui sur lequel le livre est imprimé.

ARTICLE XII.

Lorsque les gardes sont collées, on grecque le livre pour le coudre; on appelle grecquer, entailler le dos avec une scie pour loger les

ficelles sur lesquelles on coud; les livres à nerfs ne se grecquent que pour les chaînettes, celle de tête doit être à six lignes du bout, et celle de queue à douze ou quinze lignes, selon le format, parce que l'on rogne toujours plus le volume en queue qu'en tête à cause des fausses marges. Pour les livres nommés livres à la grecque, la première grecque doit être à deux pouces de la tête pour un in-8°., vingt lignes pour un in-12 et un in-18.

ARTICLE XIII.

Coudre.

Il y a deux sortes de coutures, la couture à nerfs et celle à la grecque : cette dernière est la plus facile, il faut seulement avoir soin de bien

diriger le fil pour faire l'épaisseur des cartons, ce qu'on appelle le *mors*. Si les cahiers sont nombreux et d'un papier mince, on aura soin de prendre du fil très-fin et de coudre à deux cahiers (les deux premiers et derniers cahiers doivent toujours être cousus seuls). Si les cahiers du livre sont forts et peu nombreux, on prendra du gros fil afin de pouvoir former le mors, et on coudra à un seul cahier; enfin il faut toujours proportionner le fil à l'épaisseur des cahiers, il faut surtout éviter de faire trop de dos, car cette couture permet de baisser les cartons avec la pointe à endosser, ce qui donne la facilité de faire assez de mors. Il n'en est pas de même de la couture à nerfs, le fil qui est

croisé par-dessus la ficelle ne permet pas d'écarter les cahiers pour former le dos, on aura donc soin de mettre assez de fil pour que le dos s'arrondisse de lui-même.

La couture à nerfs diffère peu de l'autre, seulement les cordes qui se trouvent incrustées dans le dos, pour la couture à la grecque, sont dans celle-ci sur le dos et forment ces côtes que l'on voit sur le dos du livre lorsqu'il est relié : le cousoir pour cette sorte de couture doit être monté avec beaucoup de régularité, les cinq ficelles doivent être à égale distance : la distance de tête plus grande que celle d'*entre nerfs*, et celle de queue plus longue que celle de tête.

On ne peut coudre qu'un seul

volume à la fois parce que les ficelles ne glissent pas. Lorsqu'on a plusieurs volumes du même ouvrage, il faut absolument que le cousoir soit monté comme pour le premier volume. Le fil de cette couture se tourne autour de chaque ficelle; la personne qui coud, au lieu de passer son aiguille à gauche de la ficelle en revenant de queue, la passera dans la couture à nerfs, à droite, pour repasser ensuite à gauche, ce qui fera faire le tour au fil.

ARTICLE XIV.

Détortiller les ficelles, les racler et les encoller pour faire la pointe.

On ne doit mettre de la colle qu'au bout; si on en mettait trop loin cela donnerait du roide aux ficelles.

ARTICLE XV.

Piquer les Cartons.

On place les cartons de chaque côté du livre et on trace avec une pointe vis-à-vis chaque ficelle, en ayant soin que le carton déborde la tête de 3 lignes. Les cartons tracés, on fait trois trous vis-à-vis chaque ficelle dans la ligne du trait et près du mors : deux trous sont piqués en dehors et un en dedans, les deux du dehors doivent être sur la même ligne et à la distance de deux ou trois lignes, celui du dedans à la même distance des deux autres et formant le triangle.

ARTICLE XVI.

Passer les Cartons.

Les cartons étant piqués, on pas-

se en ficelle, c'est-à-dire, on fait passer la ficelle dans le trou le plus rapproché du mors, en tirant le carton contre le dos et repassant la ficelle dans le trou du milieu, on la repasse ensuite dans le deuxième trou du dehors, on tire les ficelles et on les serre suffisamment, puis on s'assure que les cartons sont bien également serrés de manière à se fermer avec facilité, et formant le mors bien également : alors, on passe le bout de la ficelle de queue et de tête dessous la ficelle entre les deux trous faits en ligne verticale; elle se trouve alors passée en dedans du carton, ainsi passée sous cette ficelle, on tire le bout pour serrer cette espèce de point, et celle passée dans les deux trous du de-

hors appuie sur le bout que l'on tire, c'est le nœud qui empêche les ficelles de s'échapper. Cette opération faite, on bat les ficelles, c'est-à-dire, applatir avec le marteau les ficelles passées dans les trous pour les resserrer, afin que cela ne fasse pas épaisseur sur le carton, cela se fait ordinairement sur la pierre à parer: on tient le volume de la main gauche par les feuilles et du côté de la gouttière, ensuite on appuie le dos du livre contre le bord de la pierre, en laissant tomber le carton dessus, de sorte que le mors se trouve contre l'angle de la pierre sur son épaisseur et le carton sur son plat; alors on frappe de la main droite avec le marteau sur chacune des ficelles et des trous des cartons,

suffisamment pour boucher les uns et baisser les autres, mais de manière cependant à ne pas couper les ficelles, ce qui arrive souvent lorsqu'on touche à faux, ou que la ficelle porte trop sur l'angle de la pierre. Les ficelles étant ainsi battues des deux côtés, on prend le volume par la gouttière, les deux cartons ouverts, ensuite on appuie les mains de chaque côté contre les gardes du livre dont on pose le dos sur la pierre, alors on frappe légèrement pour faire couler les cahiers et les égaliser afin que le dos se trouve bien droit, on relève les cartons et on les ferme ensemble pour que le mors ne se jette pas plus d'un côté que de l'autre.

ARTICLE XVII.

Endosser.

On appelle endosser, former le dos du livre : pour ce, on prend ordinairement six volumes (plus ou moins), il faut avoir deux membrures et cinq ais entre deux ; on ouvre suffisamment la presse à endosser pour contenir les ais et les volumes ; on pose une membrure sur la première jumelle de la presse, le côté mince de cette membrure étant contre l'ouverture de la presse et le côté épais contre l'endosseur ; on pose un livre, le carton en mors, bord à bord de la membrure ; on prend un ais entre deux, on le pose sur l'autre carton du livre, de manière à ce que l'ais tombe per-

pendiculairement avec la membrure et que l'angle se trouve juste au mors du carton, ainsi de suite jusqu'à la seconde membrure, ayant soin que les cartons soient bien à fleur des ais et bien alignés : ainsi se compose ce qu'on appelle un paquet. On pousse le paquet avec la main droite, en le prenant par la membrure qui appuie sur la presse, la main gauche appuyant sur la membrure du dessus afin de tenir le paquet et d'éviter qu'il ne se dérange ou tombe dans le porte-presse; on pousse ce paquet jusqu'à ce qu'il se trouve partagé par l'angle de la jumelle, de manière à pouvoir le renverser dans la presse pour y être serré et tenu suffisamment pour ne pas tomber, mais cepen-

dant pas assez pour empêcher les mouvemens que l'on donnera aux cartons et aux cahiers. On examine alors avec soin tous les cartons afin de les bien dresser avec les ais. On commence par le volume qui se trouve contre l'endosseur, on prend de la main droite la pointe à endosser, on la glisse entre le carton et le livre ; si l'on veut descendre le carton, on appuie dessus en tournant légèrement la pointe, si au contraire on veut descendre le volume, on tourne la pointe en appuyant sur le volume ; c'est par ce moyen que l'on parvient à faire les mors bien égaux.

Lorsqu'on s'est assuré que les mors de tête et de queue sont bien à la même hauteur et suffisamment

relevés pour couvrir les cartons, on arrondit un peu le dos en faisant baisser les cahiers des côtés toujours avec la pointe à endosser, qui doit appuyer sur ceux que l'on veut baisser. Il faut avoir soin de ne pas trop forcer la pointe qui pourrait déchirer les feuillets du livre.

Les dos assez arrondis, les mors bien égaux et tous les cartons à la même hauteur, bien alignés avec les ais, on relève ou l'on baisse le paquet de manière que les membrures sortent d'un pouce au-dessus des jumelles, on regarde si rien ne s'est dérangé, on serre avec la plus grande force et également la presse des deux bouts : dans cet état, les livres bien maintenus dans la presse, on frappe sur les dos avec un petit

marteau, pour faire recouvrir par les cahiers les mors des cartons, abattre les bosses et élargir les têtes et les queues qui se trouvent toujours plus serrées que le milieu. Cette opération faite, on attache avec une corde le paquet par le haut, on le sort aux trois quarts de la presse en la desserrant également; le paquet remonté, on resserre la presse avec précaution et peu de force, ensuite on lie le paquet dans le bas et on l'ôte de la presse pour en recommencer un autre.

ARTICLE XVIII.

Méthode pour endosser à l'anglaise

Celle-ci est infiniment plus longue que l'autre. Il faut que la couture

soit plus soignée que pour la première, elle doit être très-serrée, bien rabattue et on doit éviter de faire trop de dos avec le fil; les dos doivent être bien dressés à la couture, on y parviendra en ayant soin de serrer autant les entre-nerfs que les chaînettes; cette partie est toujours trop négligée, car on ne prend pas la peine d'appuyer avec l'aiguille sur chaque côté des ficelles et à chaque cahier; sans cette précaution le volume sera toujours plus mince des deux bouts que du milieu, attendu que le point de chaînette serre toujours assez les deux bouts.

Le livre bien cousu, on coupe les ficelles, on les détortille et on les ratisse seulement; dans cet état on

frappe le dos du livre sur la table pour le bien dresser, puis on le place à plat sur la table, entre deux ais entre deux, que l'on a soin de mettre bord à bord du dos du livre en le tenant bien droit; il faut surtout éviter de laisser creuser, arrondir, ou gauchir le dos. Après avoir pris toutes ces précautions, on a de la colle de flandre très-chaude, même bouillante, dont on imbibe le dos du volume, autant qu'il peut en entrer, on frotte le dos avec le pêne du marteau pour écraser un peu les cahiers et finir de les dresser. On retire le volume d'entre les ais, et quand il est à demi-sec, on arrondit le dos avec le marteau, en posant le livre à plat sur la table, la gouttière du côté

de l'ouvrier, ayant le pouce contre la gouttière, et les doigts sur les deux côtés du mors que l'on veut tourner, frapper légèrement avec le marteau et tourner le volume pour en faire autant sur l'autre mors, ayant bien soin de ne pas les écraser avec le marteau. Le dos suffisamment arrondi, on met le volume en presse entre deux membrures ferrées, ayant soin de laisser saillir les mors de la hauteur de l'épaisseur des cartons, préalablement on mesurera la hauteur des mors sur l'épaisseur des cartons destinés au volume. Le dos bien dressé, les ais bien dégauchis, on serre le tout dans la presse, pour ensuite frapper le dos avec le marteau, afin de l'arrondir et de former les mors bien

carrés et également de chaque côté : on ne retire le livre de la presse à endosser que pour le mettre dans la grande presse entre deux ais à dresser afin d'aplatir le volume ; il doit y passer cinq à six heures. En retirant les livres de la presse, on épointe les ficelles à la colle, on passe en carton en serrant suffisamment. Les livres cartonnés, on en forme un paquet dans la presse à endosser, et l'on apporte les mêmes soins que pour la précédente endossure, seulement on ne se sert ni de pointe, ni de grattoir ; puis on encolle les dos.

ARTICLE XIX.

Mettre les Dos en colle.

Le paquet préparé, on imbibe le

dos de colle forte (*) bien chaude, et autant qu'il en peut entrer sans en laisser couler entre les ais, ni par les bouts du volume : alors on frotte avec le grattoir en l'inclinant un peu, de manière à bien dresser les dos et à ne pas les écorcher, car en tenant le grattoir trop droit on déchirerait les cahiers et on enleverait les fils : cela fait on imbibe de nouveau avec de la colle et on regratte, puis on pose une légère couche de colle et on la frotte de suite avec une poignée de rognures

(*) Cette colle se prépare au bain marie en faisant fondre dans un litre d'eau, une demi-livre de bonne colle de flandre concassée ; il faut quatre heures pour la dissoudre entièrement. On y ajoute trois à quatre gousses d'ail, un peu avant de la retirer du feu. Lorsque cette colle est trop forte, on peut y ajouter de l'eau.

de papier très-doux. Ce frottement sert à nettoyer et à unir le dos ; on redresse et on relève ensuite les mors avec un plioir dont on fait passer le bout sur l'ais en relevant le dernier cahier qui quelquefois se trouve trop écrasé. On ne peut apporter trop de soins et de précautions à cette opération, puisque c'est d'elle que dépend en grande partie toute la grâce d'un livre.

Le dos dans cet état, on colle dessus et à la colle d'amidon (*) un

(*) On délaye à l'eau froide jusqu'à la consistance d'une forte bouillie, une demi-livre d'amidon blanc, puis on ajoute peu-à-peu un litre d'eau bouillante en remuant constamment pour empêcher l'amidon de se grumeler et afin qu'il soit cuit partout. On ajoute pendant que la bouillie est encore chaude, gros comme deux œufs de colle de flandre déjà fondue, mais en gelée, puis on continue de remuer afin de bien incorporer la colle à l'amidon. Cette colle ne s'emploie qu'à froid.

papier gris bien uni et l'on a soin de le bien faire prendre sur les mors de manière à ce qu'il ne fasse qu'un même corps avec le dos. Lorsque les dos sont à demi-secs et que le papier collé dessus n'est plus susceptible d'être déchiré, on rabat avec un petit marteau les inégalités qui pourraient encore s'y trouver et on les unit en les frottant avec un plioir ; on peut ensuite avec les mêmes précautions, coller sur le dos une seconde feuille de même papier qu'on laisse sécher; ensuite on détache le paquet, on sort les livres d'entre les ais, pour déchirer les faux onglets, nettoyer les mors, couper les fils qui les tenaient et ôter la colle qui aurait pu y séjourner. On encolle de la même

manière les livres endossés à l'anglaise; seulement pour les livres à dos brisé, on met peu de colle et presque froide.

ARTICLE XX.

Gardes de couleur et de moire, manière de les placer.

Cette opération n'est pas difficile, mais n'exige pas moins de grandes précautions, car des gardes bien placées donnent du jeu et de la souplesse aux mors, ainsi qu'on peut s'en convaincre lorsqu'un livre est relié : on le prend en gouttière par les feuilles, et en laissant tomber les cartons ils se touchent de suite, tandis que si les gardes sont mal placées (ce qui arrive très-souvent), il est presque impossible d'ouvrir les

cartons, et les premiers et derniers cahiers s'arrachent avec les gardes.

Quand les livres sont endossés et les mors nettoyés, on encolle à la colle d'amidon, environ de 6 lignes de large, le côté de la garde de couleur qui doit être contre la garde blanche, ensuite on la place dans le mors et on l'enfonce avec un plioir jusqu'à ce qu'elle soit de niveau avec le mors et qu'elle en prenne bien la forme, les deux gardes ainsi placées, on achève de les coller contre la garde blanche; on doit mettre peu de colle, on ferme les cartons pour appuyer contre, et l'on donne de suite un bon tour de presse au volume qu'on retire à l'instant, pour détacher avec soin les cartons qui pourraient se trouver collés en

mors, on ouvre aussi la garde de couleur afin qu'elle ne sèche pas dans cet état, car la couleur s'écorcherait : cela fait, on referme les cartons et les gardes afin qu'elles ne se grippent pas en séchant trop vîte.

Quand on met les gardes en moire ou en tabis, les mors doivent être en maroquin paré très-mince et de même couleur que celui qui doit couvrir le volume; si c'est du veau on met les mors de même : on place les mors en maroquin ou veau avant de coller la moire et avec les mêmes précautions que pour les gardes de couleur, on sera sûr d'avoir un mors bien souple et bien carré. (*)

(*) Surtout si on a pris la précaution de coller en dedans des cartons, avant de cartonner les livres, du papier très-mince que l'on replie en

La moire que l'on destine aux gardes doit être préalablement collée à la colle de poisson sur un papier très-mince, on laisse sécher, puis on la coupe à la règle du côté du mors, ensuite on la colle contre les gardes blanches (*) de manière à laisser voir dans le mors deux

dehors du côté du mors, ce qui le rend bien carré et fait que le carton ne s'émousse pas en couvrant le volume.

(*) Les gardes de moire doivent être collées à la colle de poisson que l'on prépare ainsi : on concasse trois fers de colle de poisson qu'on fait dissoudre au bain marie, dans la quantité d'un cinquième de litre d'eau : il faut remuer souvent afin de faciliter la dissolution, et empêcher la gelatine de s'attacher au fond du vase. Cette colle s'employe médiocrement chaude, et il faut toujours s'en servir pour coller sur du veau de couleur ou du maroquin. Pour les papiers seulement, on peut remplacer la colle de poisson par celle de flandre.

lignes de maroquin; la partie de la garde qui doit être contre le carton ne se colle que quand le volume est prêt à être doré.

ARTICLE XXI.

En rognant un livre il faut lui laisser le plus de marge possible. La marge de tête doit être plus longue que celle de gouttière, et celle de queue doit être d'un tiers plus longue que la marge de tête. Pour rogner en gouttière on prend mesure sur les premières et dernières feuilles, si l'on se fixait sur celles du milieu on rognerait trop; quand on rogne la gouttière on doit avoir des ais très-étroits et épais : alors avec les deux ais, on prend le livre par le devant, on laisse tomber les car-

tons en dos en ayant bien soin que l'ais de devant soit bien juste au niveau des deux traits qu'on a faits en tête et en queue pour rogner la gouttière. L'ais de derrière doit être plus élevé que celui de devant pour pouvoir rogner contre, on tient le tout avec la main gauche, puis avec la main droite on ballotte légèrement le volume pour faire remonter les feuilles du milieu, jusqu'à ce que les traits tracés en tête et en queue forment bien le demi-cercle ; alors on s'assure que la gouttière n'est pas gauche, puis on met le volume en presse pour le rogner en ayant soin de ne pas déranger les ais qu'on tient aux deux extrémités avec l'index et le pouce de chaque main qui servent à guider le volu-

me jusqu'à ce qu'il soit assez enfoncé pour que l'ais de devant se trouve à fleur de la jumelle de la presse, alors avec la main gauche on maintient le livre dans cet état pendant qu'on serre la presse avec l'autre main : on rogne le volume, on le sort de la presse, on le prend par le dos, les cartons ouverts, et pour détacher les feuilles, on frappe à plat le bord de la gouttière sur la presse, ensuite on rabaisse en laissant la châsse du devant d'un quart plus large que celle de tête et de queue.

ARTICLE XXII.

PRÉPARATION DES COULEURS POUR LA TRANCHE.

Jaune citron.

On employe pour cette couleur

de l'orpin jaune minéral ou du jaune de crôme, ce dernier est préférable.

On broie très-fin deux onces de jaune avec une quantité suffisante de colle d'amidon très-claire, ou mieux avec de la gomme adragante; avant de broyer la couleur, on y ajoute une petite quantité de savon rapé, ensuite on délaye le tout dans une suffisante quantité d'eau acidulée par un 50^{me}. d'acide nitrique. Cette couleur se conserve assez bien dans une bouteille; pour s'en servir il suffit de la mettre assez claire pour que la première couche couvre à peine la tranche, quand elle est sèche on en donne une seconde qu'on laisse également sécher, puis une troisième. Cette tranche peut rester

unie, ou bien être jaspée de bleu ou de rouge, celui-ci se fait avec du vermillon et se prépare comme le jaune.

Bleu.

On pulvérise le plus fin possible deux onces de beau bleu de prusse, on le délaye dans un vase vernissé avec un cinquième de litre d'esprit de sel fumant; alors le bleu a la consistance de crême, on y ajoute une pincée de sel ammoniac qu'on y fait dissoudre, puis on laisse reposer une heure. Pour se servir de cette couleur, on fait dissoudre dans de l'eau une once de gomme adragante, cette gomme se gonflant beaucoup, il faut la remuer souvent et y ajouter de l'eau; quand la gomme est bien dissoute on la jette sur

un tamis pour la passer au clair, on prend du bleu la quantité nécessaire et on l'éclaircit avec la gomme ainsi préparée; ce bleu ne s'employe guères que pour jasper.

Vert.

Cette couleur se fait par le mélange du bleu et du jaune; en jaspant ces trois couleurs séparément on obtient différentes nuances.

TRANCHE MARBRÉE.

Préparation.

Lorsqu'on est disposé à marbrer pour 400 volumes, on fait dissoudre d'avance dans un vase propre, trois onces de gomme adragante dans un demi-seau d'eau, et on a soin de remuer deux à trois fois par jour pendant l'espace de cinq jours.

Préparation du fiel de bœuf.

On bat un fiel de bœuf dans partie égale d'eau, on ajoute à ce mélange du camphre gros comme une noisette, qu'on a fait dissoudre préalablement dans vingt-cinq grammes d'esprit de vin, on bat le tout ensemble, et on le passe au filtre de papier.

Préparation de la cire à broyer les couleurs à marbrer.

On fait fondre de la cire jaune dans un vase vernissé; la cire étant fondue, on la retire du feu, et on y incorpore en remuant une suffisante quantité d'essence de térébenthine pour tenir la cire en consistance de miel : pour s'assurer de son épaisseur, on en fait réfroidir

une goutte sur l'ongle, si elle est trop épaisse on ajoute de l'essence.

Le fiel et la cire ne se préparent que le jour où l'on veut marbrer, ou tout au plus la veille, car l'un et l'autre se gâtent.

Choix des couleurs.

Le jaune de Naples doit être choisi d'un grain très-fin et très-doux en l'écrasant entre les doigts; le jaune doré se fait avec la terre d'Italie naturelle; les divers bleus se font avec l'indigo flore; pour le rouge, on se sert de laque carminée en grains; pour le brun, on prend la terre d'ombre; pour le noir, on se sert de noir d'ivoire; le blanc ne se fait qu'avec le fiel. La plus belle tranche et qui peut se varier à l'in-

fini, se fait avec l'indigo flore, la terre d'Italie et la laque carminée. Pour marbrer sur tranche, on doit prendre les ocres et les couleurs tirées des végétaux, il ne faut jamais employer à cet usage les couleurs tirées des minéraux.

Préparation des couleurs à marbrer.

Toutes les couleurs se broyent le plus fin possible sur un marbre, avec de la cire, de l'eau et une goutte d'esprit de vin; les couleurs doivent être broyées à l'épaisseur d'une forte bouillie, de manière à ce qu'elles tiennent sur le couteau à broyer; toutes les couleurs broyées se mettent séparément dans des pots.

Marbrure.

Quand on est prêt à marbrer, on dispose la gomme en y ajoutant gros comme une noisette d'alun de roche pulvérisé, on l'éclaircit avec de l'eau, on la bat bien, ensuite on la passe au tamis, puis on la met au baquet.

Pour s'assurer de la force de la gomme, on prend un peu de couleur, on l'éclaircit avec du fiel de bœuf préparé, et on en jette une goutte sur la gomme, si elle s'étend bien et qu'en la tournant avec le doigt elle forme bien la volute sans se brouiller, la gomme est assez forte; si la couleur ne tourne pas, la gomme est trop forte; il faut alors l'éclaircir avec de l'eau, la battre de

nouveau et la passer au tamis. Dans le cas où la couleur s'étendrait trop et qu'elle se brouillerait, il faut renforcer la gomme avec celle qu'on aura conservée à cet effet.

La gomme étant bien préparée, on colle toutes les couleurs au fiel de bœuf préparé, de manière à ce qu'elles ne soient pas trop liquides, plus il y a de fiel, plus elles s'étendent sur l'eau : par exemple le rouge qu'on jette presque toujours le premier sera moins collé que les autres, et la couleur qui se jette dessus un peu plus, et ainsi de suite. Toutes les fois qu'on jaspe une couleur sur une autre, la première est repoussée par la dernière, et celle-ci tiendra toujours le plus d'espace; plus le nombre des couleurs sera

grand, plus la première jetée sera resserrée et brillante; quand on a jaspé sur la gomme qui est dans le baquet toutes les couleurs dont on veut faire un marbre, on prend de six à huit volumes, on les serre entre les deux mains, puis on les plonge dans le baquet, d'abord la gouttière, puis un côté, ensuite l'autre.

Pour faire le marbre œil de perdrix, on jaspe 1°. la lacque, 2°. la terre d'Italie, 3°. l'indigo flore, 4°. l'indigo flore; cet indigo est le même que le précédent, seulement on a eu soin d'en mettre dans un pot séparé, afin de le coller au fiel plus que l'autre; avant de le jasper on y ajoute deux gouttes d'essence de térébenthine qu'on remue bien,

puis on jaspe. C'est ce bleu qui resserre toutes les autres couleurs et fait ce bleu clair pointillé ; l'essence de térébenthine a seule la propriété de produire cet effet, on peut en incorporer également dans toutes les autres couleurs qu'on voudrait jeter les dernières, autrement l'essence serait sans effet (*).

On peut varier à l'infini les marbres sur tranches, cela dépend du rang qu'on donne aux couleurs en

(*) La réussite en marbrant dépend du soin que l'on met à broyer les couleurs, et des pinceaux dont on se sert. On les fait avec environ une centaine de brins de soie de porc, on doit la choisir la plus longue possible : pour faire les manches des pinceaux, on prend des osiers de onze pouces de long, et environ deux lignes de diamètre : on lie les soies à l'extrémité la plus mince du manche, et on a soin que les soies ne se touchent pas, afin que cela ressemble plutôt à un balai qu'à un pinceau.

les jaspant et de la plus ou moins grande quantité de nuances.

Toutes les tranches étant bien sèches, on doit les brunir à l'agate.

ARTICLE XXIII.

DORURE SUR TRANCHES.

Tranche unie.

La dorure sur tranches demande de grands soins et une extrême propreté; pour dorer on commence par la gouttière, puis la tête et ensuite la queue; la première opération se fait en rognant le volume, avant de le sortir de la presse on donne à la tranche avec un pinceau une bonne couche de décoction de safran (*): cette couleur se

(*) On fait bouillir dans la quantité d'un

met sur chacun des côtés du livre à mesure qu'on le rogne et avant de desserrer la presse, afin que la couleur ne pénétre pas trop avant, ce qui pourrait tacher les marges du livre. Quand la tranche est bien sèche, on la serre entre deux ais étroits dans la presse à endosser, en ayant soin que la gouttière penche un peu du côté de la queue et les bouts du côté du dos; cette précaution est nécessaire afin que la composition qu'on met sur la tranche ait son écoulement dans un sens à ne pouvoir rien gâter; la tranche

verre d'eau, une bonne pincée de safran gatinois; quand il a bouilli quatre à cinq tours, on retire du feu, puis on y ajoute gros comme une noisette, d'alun de roche pulvérisé, et de la crème de tartre gros comme un pois. cette décoction s'employe médiocrement chaude.

étant dans cet état, on la gratte (*) pour la dresser et l'unir parfaitement de manière à ce qu'on n'apperçoive aucune inégalité (**).

La tranche étant ainsi grattée, on la brunit parfaitement à l'agate, puis on lui donne successivement trois ou quatre couches de jus d'oignons(***) qu'on frotte de suite for-

(*) Le grattoir dont on se sert est une lame d'acier d'un quart de ligne d'épaisseur, d'un pouce de large et de trois à quatre pouces de long; il doit avoir une de ses extrémités ronde et l'autre carrée : pour que ce grattoir coupe bien il faut le repasser très-vif aux deux extrémités, afin de pouvoir lui retourner le fil avec une pointe d'acier.

(**) Lorsque la tranche est grattée, il faut soigneusement éviter de la toucher avec les doigts, ce qui la graisserait et empêcherait l'or de tenir.

(***) On pile dans un vase plusieurs oignons blancs, et pour en exprimer le jus on les tord ensuite dans un linge de grosse toile.

tement et jusqu'à siccité avec une poignée de rognures bien douces, on reconnaît qu'elle est assez frottée quand elle fait bien glace partout et qu'elle est d'un beau brillant, c'est alors que la tranche est prête à recevoir la mixtion (*) pour faire attacher l'or. Cette mixtion se pose avec un blaireau plat de poils de rat ou en cheveux, on donne d'abord une première cou-

(*) Mixtion. On bat un blanc d'œuf dans deux fois son volume d'eau où l'on a mis préalablement sept à huit gouttes d'esprit de vin ; il faut que ce mélange soit battu avec une fourchette de bois, jusqu'à consistance d'œufs à la neige : on le laisse reposer, puis on passe au travers d'un linge très-fin la liqueur qui s'est précipitée au fond du vase.

Cette mixtion peut se garder quelques jours, mais il faut la passer au travers d'un linge chaque fois qu'on veut s'en servir.

che qu'on laisse sécher, puis on la frotte légèrement avec des rognures douces, ensuite on souffle sur la tranche afin qu'il n'y reste aucune ordure ; après cela on donne une seconde couche de manière à ce que la mixtion couvre toute la surface de la tranche et fasse glace partout, puis on pose à l'instant l'or avec une bande de papier ou de carton.

Il faut surtout en posant la mixtion éviter de passer plusieurs fois le pinceau sur la même place, cela ferait faire des bulles et l'or ne s'attacherait pas dans ces endroits : la tranche dans cet état doit sécher environ cinq à six heures pour être brunie à l'agate ; on connaît que la tranche est assez sèche quand l'or a pris une teinte uniforme et

qu'il brille partout également ; alors on pose à nud et sur toute la surface de la tranche le gras de l'avant-bras pour amortir l'or, afin que le brunissoir glisse plus facilement. Pour brunir, il faut passer l'agate en travers de la tranche, appuyer très-légèrement et suivre bien également afin de ne pas nuancer ni écorcher l'or; quand l'agate a parcouru ainsi toute la surface, on passe très-légèrement sur la tranche un linge très-fin et légèrement enduit de cire vierge, après on recommence à brunir en travers et d'un bout à l'autre en appuyant un peu plus fort, et ainsi de suite plusieurs fois jusqu'à ce que la tranche soit bien claire et qu'on n'apperçoive aucune onde faite par l'a-

gate, ensuite on retire le livre de la presse pour en faire autant en tête et en queue.

Dorure sur tranches antiquées.

Cette dorure est la même que la précédente. Quand la dorure est brunie, avant que de sortir de presse le volume, on donne lestement une couche de mixtion, en évitant de passer deux fois sur le même endroit, ce qui détacherait l'or : on laisse sécher puis on passe sur la dorure un linge fin légèrement imbibé d'huile d'olive pour pouvoir appliquer de l'or d'une autre couleur que celui qui a servi à faire la dorure du fond, puis on pousse à chaud des fers qui représentent divers sujets.

Dorure sur tranches damassées.

On suit pour cette dorure les mêmes procédés que pour la première, seulement on ne la brunit pas; la tranche étant dorée, on la marbre au baquet à deux couleurs seulement. 1°. On jette du bleu beaucoup plus collé au fiel que pour les tranches ordinaires; 2°. le même bleu, mais encore plus collé et dans lequel on a mis une goutte d'essence de térébenthine. Ces deux couleurs doivent être imperceptibles sur l'or; quand les trois côtés de la tranche sont marbrés, on laisse sécher et l'on brunit en y apportant les mêmes précautions que pour la tranche dorée unie.

Dorure sur tranches à paysages transparens.

Quand le livre est rogné, sans avoir mis de safran, on gratte parfaitement la tranche, on donne plusieurs couches de jus d'oignons qu'on laisse sécher et l'on frotte avec des rognures douces, on retire le livre de la presse, puis on le lie fortement entre deux planches de même grandeur que le volume et de manière à ce que la tranche soit à découvert du côté de la gouttière; alors on dessine à la mine de plomb sur la tranche un sujet quelconque, on le peint ensuite avec des couleurs liquides (*) afin qu'il n'y ait pas d'épaisseur.

(*) Les encres de couleur, excepté la gomme-gutte, sont bonnes pour ce genre.

Comme la peinture est recouverte par la dorure on ne l'apperçoit qu'en courbant les feuillets, aussi doit-on avoir soin de dessiner les objets un peu courts afin qu'ils aient toute leur extension par la courbure de la tranche; lorsque les sujets sont peints, on détache le volume et on le laisse sécher pour le remettre en presse entre deux ais afin de pouvoir le dorer : quand la tranche est bien serrée on la brunit, puis on donne la couche de mixtion, et on prend pour le reste les précautions indiquées pour la première dorure.

ARTICLE XXIV.

Mettre les Signets.

En mettant les signets, on doit avoir soin de ne pas trop ouvrir le

livre, on laisse passer en tête le bout du signet environ de six lignes afin de le coller sur le dos, on remploie l'autre bout dans le livre pour qu'il ne se souille pas et on enveloppe la tranche avec une feuille de papier pour la garantir quand on couvre le volume ; il est bon de prendre cette précaution pour toutes les tranches et de les brunir avant de couvrir.

ARTICLE XXV.

Faire les Mors.

On coupe les coins des cartons en dedans, en tête et en queue : pour bien faire les mors il faut s'y prendre à deux fois : 1°. avec le couteau à parer on coupe l'angle du carton de la longueur de la chasse ; 2°. on

donne un second coup pour enlever un demi-quart de ligne dans le mors et de la longueur du veau que l'on remploie.

ARTICLE XXVI.

De la Tranchefile.

La tranchefile ne donne aucune solidité au livre; elle ne sert qu'à mettre le dos de niveau au carton qui fait chasse aux deux extrémités du volume, autrement rien ne soutiendrait le veau ou maroquin dont on se sert pour couvrir, et ils feraient un mauvais effet : c'est pourquoi on tranchefile, et comme ce travail se voit, il faut le faire proprement et le soigner à proportion du luxe de la reliure.

Pour des reliures simples on se

sert de filoselle de deux couleurs, et pour les reliures soignées on prend de la soie et quelquefois des fils d'or et d'argent; on tranchefile sur des noyaux de carton ou de parchemin, plusieurs ouvriers font des tranchefiles doubles sur des noyaux ronds, les doubles ne sont pas plus difficiles à faire que les simples : je conseille ces dernières sur des noyaux plats, elles sont plus solides et font un meilleur effet.

On prend une feuille de carton plus ou moins épaisse suivant la grandeur des livres qu'on veut tranchefiler, on colle à la colle d'amidon, des deux côtés de ce carton, du parchemin très-mince, on le laisse sécher, puis on coupe des bandes assez étroites pour faire la hau-

teur de la chasse des cartons, alors on prend deux aiguillées de filoselle ou de soie, on les enfile dans deux aiguilles ordinaires, et l'on fait auprès de la tête un petit nœud à boucle pour empêcher qu'elles ne puissent sortir des aiguilles; on attache ensemble les deux autres bouts des soies, on baisse les chasses du livre, on le met en bout dans la presse à tranchefiler de manière à ce qu'il ne soit serré que par la gouttière: alors on pique une des aiguilles entre les cinq à six premières feuilles de la gauche, près du carton et par-dessus la chaînette, on fait sortir l'aiguille par le dos du livre et on la tire jusqu'à ce que le nœud qui tient les deux soies ensemble se cache en dedans des ca-

hiers du volume et serve à faire le premier arrêt : alors on ramène le fil de soie par-dessus la tête en dos, pour piquer une seconde fois l'aiguille entre les feuilles à peu près au même endroit où l'on a déjà piqué, faisant sortir l'aiguille par le dos, mais on ne la tire pas tout à fait afin de laisser une petite boucle sous laquelle on passe la tranchefile en carton, on serre la soie de la main gauche (*), et la tranchefile est assujettie ; avant de la mettre en place on la courbe entre les doigts pour lui faire prendre la rondeur du dos du livre, on prend de la main droite la soie rouge qui pend

(*) Pour me faire mieux comprendre, je suppose que j'ai pris de la soie blanche et rouge et que j'ai piqué l'aiguille de soie blanche la première.

à la gauche du volume et sur le carton, on la fait passer de la gauche à la droite, en croisant par-dessus la soie blanche, on la passe entre les feuilles du livre et la tranchefile en carton pour l'entourer, passant par-dessus la tranchefile on amène la soie vers le côté droit du carton, et l'on serre de manière que le croisement des deux soies touche la tranche; il faut pour la soie blanche répéter la même opération que pour la soie rouge : ainsi de la main droite on prend la soie blanche qui pend à la gauche sur le carton, on la fait passer en croisant sur la soie rouge, puis on la passe sous la tranchefile, entre les feuilles et la tranchefile, on amène la soie vers le côté droit du carton, prenant ainsi alternative-

ment l'une et l'autre soies et les croisant toujours de la gauche à la droite, en passant sur la tranchefile on finit par arriver au côté droit du livre; mais avant d'en être là, quand on a fait un certain nombre de points croisés, il faut faire une passe en piquant l'aiguille entre les feuilles, une fois seulement, ces passes donnent du soutien à la tranchefile et lui font prendre plus exactement la courbure du dos. On en fait plus ou moins suivant l'épaisseur du livre, ordinairement pour un in-octavo on fait huit points de passe ; quand on est arrivé au côté droit du volume, on fait une dernière passe en piquant deux fois l'aiguille comme on a fait en commençant, ensuite on fait un

nœud pour arrêter la soie que l'on coupe ainsi que les bouts de la tranchefile en carton qui débordent le niveau des mors.

Lorsque les deux bouts du livre sont tranchefilés on le met en presse entre deux ais absolument comme pour l'endosser, on serre fortement, puis avec un petit marteau on écrase les fils de soie qui sont sur le dos ainsi que les bosses qui pourraient s'y trouver, on arrondit bien les tranchefiles en suivant la courbure du dos du livre, puis on donne d'un bout à l'autre et y compris les tranchefiles, une bonne couche de colle de flandre un peu chaude, en ayant soin cependant que la colle ne passe pas entre la tranchefile et le bout du dos, ce qui

ternirait la tranche et le dedans de la tranchefile qui doit être tenu bien propre.

Lorsque la colle de flandre est sèche, on colle sur le dos du livre une bande de bon papier gris, de manière qu'elle empoigne les deux tranchefiles et sans dépasser les mors: pour la solidité du dos on peut coller deux bandes l'une sur l'autre en laissant sécher la première avant de coller la seconde: le tout étant sec, on ôte le livre de presse et l'on dégage les cartons qui se trouvent tenus par la colle qui a glissé entre les mors.

ARTICLE XXVII.

Battre les cartons.

Lorsque la tranche est envelop-

pée, on bat les cartons pour les égaliser sur l'épaisseur, les raffermir et en redresser les bords.

Quand les cartons sont battus, pour donner de la force aux coins, on les trempe le plus large possible dans de la colle de flandre un peu claire et bouillante, on les laisse sécher, puis on les bat de nouveau parce que la colle a fait gonfler le carton; on doit éviter de frapper trop fort sur les coins, ces parties étant susceptibles de s'amincir plus que le milieu et de se couper très-facilement par le marteau.

ARTICLE XXVIII.

Mettre des coins de parchemin.

Ne pouvant donner trop de solidité aux coins des cartons d'un

livre, lorsqu'ils ont été encollés et battus, on les renforce avec du parchemin que l'on colle à la colle d'amidon; pour une demi-reliure d'un in-octavo par exemple, on prend une bande de parchemin de vingt-quatre lignes de large sur quarante-huit lignes de long, on l'encolle entièrement du côté de la fleur (*), puis on plie cette bande en deux, colle contre colle, et on la laisse environ dix minutes, afin que le parchemin se pénètre par-

(*) On doit toujours encoller le parchemin du côté de la fleur, autrement il se collerait mal et ne tiendrait pas; c'est le contraire pour les maroquins, basanes, peaux velins et veaux qu'il faut encoller du côté de la chair; la fleur étant le plus beau côté et le seul susceptible de recevoir les couleurs et d'être poli. On appelle fleur du veau ou de toute autre peau, le côté où était le poil avant que la peau ne fut tannée.

faitement, ensuite on déplie la bande de parchemin et avec le pinceau on étend la colle qui y est restée en tas, on replie la bande en deux, puis avec des ciseaux on coupe le pli sans séparer les morceaux; ensuite on coupe ce carré d'angle en angle afin d'en former deux coins de mouchoir qu'on sépare pour les coller : par ce moyen on a de suite pour les quatre coins du volume : c'est la meilleure manière de mettre les coins de parchemin ; lorsqu'on les met en bande droite, les cartons se rompent plus facilement. Pour une reliure couverte entièrement de veau ou de maroquin, on ne prend que du parchemin de quinze lignes de large : quand les coins de parchemin sont

bien secs on les pare sur les bords avec le couteau à parer, afin qu'on ne sente pas d'épaisseur sur le carton, cette épaisseur marquerait toujours sur le veau ou toute autre couverture.

ARTICLE XXIX.

De la Couverture.

Les opérations précédentes terminées, on peut couvrir le livre soit en papier, parchemin, basane, veau, maroquin, chamois, vélin, velours, moire, satin, etc. Pour les reliures de luxe, les Parisiens prodiguent la moire, le satin et le vélin : je préfère tout simplement le veau et le maroquin ; avec cela un habile relieur peut unir l'élégance à la solidité, et donner à un livre

précieux tout l'éclat dont il est digne.

Préparation à faire à la basane ou veau qu'on voudrait raciner, marbrer, ou mettre en couleur unie.

On fait tremper le veau dans de l'eau bien claire, l'espace de dix minutes environ, on le retire de l'eau et on le plie en deux, fleur contre fleur, pour l'empêcher de se tacher et de se salir; dans cet état on tord le veau pour en faire sortir l'eau, ensuite on le détord et on le secoue bien, puis on l'étend sur une table très-propre, en ayant soin que la fleur soit en dessus, et que par conséquent la chair touche la table; on tire bien le veau tout autour pour l'étendre et en effacer

les plis, alors on peut le couper en morceaux selon les livres qu'on veut couvrir : on pare les bords assez minces et sans inégalités, afin que le livre étant couvert, on n'apperçoive pas de bosses sur le champ des cartons, le veau étant ainsi préparé, on l'encolle à la colle d'amidon, puis ensuite on l'applique sur le volume.

En couvrant on doit observer de mettre les chasses très-égales, de bien faire coller le veau dans les mors, de ne pas lui laisser faire de rides ni de fronces sur le dos ni sur les cartons, de bien coiffer la tranchefile de manière à ce que la coiffe soit bien au niveau des cartons, veiller soigneusement à ce que les coins soient bien fermés et

que l'angle soit vif et carré; il faut passer plusieurs fois en mors.

Le volume étant couvert on doit le mettre dans un endroit chaud ou à l'air, afin qu'il séche promptement; mais il ne faut pas l'approcher du *feu*, car cela ferait cambrer les cartons en dehors et ôterait à la reliure toute sa solidité, l'humidité que donnerait la colle d'amidon qui a servi à couvrir et la chaleur du feu feraient fondre la colle de flandre qu'on a employée à l'endossure; outre cet inconvénient, le veau en séchant trop vîte se retire dans les mors et empêche de fermer le livre. Quelque soit le genre de couverture, on doit y apporter les mêmes soins, la reliure sans cela serait imparfaite.

Le maroquin n'a besoin d'autre préparation avant d'être collé que d'être coupé de grandeur pour le livre qu'on veut couvrir, paré ensuite avec précaution et encollé à la colle d'amidon très-épaisse afin qu'elle ne pénètre pas trop avant, ce qui tacherait : du reste en couvrant on prend les mêmes précautions que pour le veau et la basane.

*Préparation du veau (*) qu'on destine à être mis en fauve.*

On choisit le veau le plus blanc possible et sans défaut, surtout sans effleurure : on le dégorge dans cinq à six eaux claires, on le tord à cha-

(*) On ne doit employer pour la reliure que du veau en croûte très-mince, très-blanc, très-doux et souple à la main.

que fois pour le bien purger de sa malpropreté, ensuite on fait fondre à chaud dans un seau d'eau, une livre et demie d'alun de roche concassé ; quand l'alun est fondu, on laisse réfroidir l'eau de manière à pouvoir y tenir la main, alors on y fait tremper le veau qu'on a préalablement coupé de grandeur ; il doit rester dans cette eau environ une demi-heure, on le retire, on le tord, puis on l'étend sur la table avec un plioir afin d'en faire sortir l'eau, on le coupe de nouveau s'il se trouve trop grand, ce qui arrive souvent surtout aux quatre coins qui s'alongent toujours un peu, on pare les bords du veau et on met les morceaux deux à deux, fleur contre fleur, ou mieux, si l'on n'en a qu'un

morceau, on le plie en deux, toujours fleur contre fleur, et l'on met entre une couche d'alun de roche pulvérisé, on le laisse environ une heure dans cet état, puis on l'encolle du côté de la chair et l'on couvre avec célérité afin de tenir le veau le moins possible (*).

Ce veau doit sécher plus vite que l'autre : quand il est à demi-sec, on repasse en mors, on arrange la coiffe et on ouvre les cartons pour donner du jeu, on les referme pour finir de sécher.

(*) Quand on couvre en moire, satin, vélin, ou veau fauve, on doit placer sur la table où l'on couvre un linge blanc, poser le livre dessus et avoir un tablier blanc ; les anneaux des ciseaux dont on se sert doivent être entourés d'une bande de toile afin qu'en les prenant avec les mains humides, l'acide ferrugineux ne reste pas après les doigts, ce qui tacherait le veau en maniant le volume.

Le velin et la moire n'ont d'autre préparation que d'être tenus bien proprement : on couvre d'abord le volume avec du papier vélin blanc, fort et bien collé, ensuite quand il est sec on colle dessus la moire ou le vélin avec de la colle d'amidon dans laquelle on a remplacé la colle de flandre par de la gomme arabique; il faut encoller la moire avec soin, autrement on la tacherait : les précautions de propreté sont les mêmes que pour le veau fauve. La moire ne se passe pas en mors, mais pour qu'elle se colle bien, quand le volume est couvert, on l'enveloppe d'un linge blanc et on le lie entre deux ais bien propres, lorsque la moire est à demi-sèche on délie les ais, on

en sort le livre, puis on le laisse sécher entièrement.

ARTICLE XXX.

Lorsque le livre est couvert, on l'embellit par des racines, marbres ou porphyres de diverses couleurs.

PRÉPARATION DES COULEURS QU'ON EMPLOIE SUR VEAU OU BASANE.

Noir.

On fait bouillir dans une marmite de fonte, deux litres et quart de vinaigre rouge ou blanc, avec une poignée de vieux clous et gros comme deux noix de sulfate de fer (ou vitriol vert); on fait réduire aux deux tiers, en ayant soin de bien faire écumer; on conserve ce noir dans la marmite en la

tenant bouchée, il prend de la qualité en vieillissant, et pour le renouveller il suffit d'y mettre du vinaigre et de le faire bouillir et écumer : ce noir s'emploie à froid.

Rouge (*).

On fait bouillir une demi-livre de bois de brésil dans deux litres et quart d'eau, on y ajoute un quart d'once de noix de galle blanche concassée, lorsque le tout est réduit aux deux tiers, on y ajoute une once d'alun de roche pulvérisé et une demi-once de sel ammoniac également pulvérisé, on laisse jeter un bouillon, on retire du feu, et l'on passe la couleur au tamis, on

(*) Tous les rouges doivent se faire dans un chaudron étamé.

la remet sur le feu pour l'employer bouillante.

Rouge fin.

On fait bouillir à grand feu et jusqu'à réduction de moitié :

4 Litres et demi d'eau de rivière;

1 Livre de bois de brésil Fernambouc;

1 Demi-once de noix de galle blanche concassée.

On tire au clair, on remet sur le feu, puis on y ajoute :

2 Onces d'alun de roche pulvérisé;

1 Once de sel ammoniac.

On laisse jeter un bouillon pour dissoudre les sels.

On ajoute à ce bain et suivant la nuance qu'on désire, de la dis-

solution d'étain (*) : on emploie cette couleur presque bouillante.

Rouge écarlate.

On met dans un litre et trois quarts d'eau bouillante, une once de noix de galle blanche bien pulvérisée et tamisée ;

1 Once de cochenille pulvérisée.

On fait jeter un bouillon, puis on y ajoute une demi-once de dis-

(*) *Composition pour obtenir par la cochenille des rouges écarlate et cramoisi fin.*

1 Livre d'esprit de nitre (acide nitreux);
2 Onces de sel ammoniac;
6 Onces d'étain fin d'Angleterre, en copeaux ou grenaillé.

On met l'étain et le sel dans un pot de grès, on y verse 12 onces d'eau, on ajoute l'esprit et on laisse opérer la dissolution : cette composition peut se conserver quelques mois.

solution d'étain, (*Voyez la note de la page* 166.)

Cette couleur s'emploie chaude.

Couleur orangée.

On fait une bonne lessive avec des cendres, on tire au clair, et dans trois litres de cette lessive on fait bouillir une demi-livre de bois de fustet jusqu'à réduction de moitié, et l'on ajoute une once de bon roucou, dit riaucourt, broyé avec la lessive susdite; on laisse jeter deux à trois bouillons, puis on ajoute un quart d'once d'alun de roche pulvérisé, on tire au clair et on emploie cette couleur à chaud.

Jaune (*).

On fait bouillir dans trois litres

(*) Cette couleur s'emploie aussi à froid sur

d'eau une demi-livre de gaudes (la graine est préférable à la feuille), on laisse réduire à moitié, on tire au clair, puis on ajoute deux onces d'alun de roche pulvérisé et une once de crême de tartre, on remet le tout sur le feu pour faire jeter deux à trois bouillons : cette couleur s'emploie à chaud.

Violet.

On fait bouillir à grand feu dans quatre litres d'eau, une demi-livre de bois d'inde et une once de bois de brésil, on laisse réduire à moitié, on tire au clair, puis on remet le liquide sur le feu en y ajoutant une once alun de Rome concassé

le papier et la tranche des livres, en la gommant avec de la gomme arabique ou de l'amidon.

et deux grammes tartre de Montpellier, on fait jeter un bouillon et l'on emploie cette couleur à chaud.

Bleu.

On pulvérise une once d'indigo flore qu'on met dans un vase de verre, et l'on verse peu à peu sur cet indigo quatre onces d'acide sulphurique concentré ; on remue ce mélange pendant quelque temps, puis on le laisse reposer vingt-quatre heures, on y ajoute alors une once de bonne potasse sèche et réduite en poudre fine; on remue bien le tout, on laisse encore reposer vingt-quatre heures, après cela on y ajoute peu à peu une plus ou moins grande quantité d'eau, on le met en bouteille au bout de vingt-

quatre heures pour s'en servir au besoin et avec modération. Pour se servir de ce bleu, il faut l'étendre d'eau plus ou moins selon la nuance qu'on désire. Cette couleur mêlée avec le jaune ci-dessus fait le vert.

Quand on emploie ce bleu il ne faut prendre que la quantité nécessaire, et s'il en reste il faut le tenir à part et ne pas le remettre dans la bouteille, car il gâterait entièrement celui qui y serait resté.

On n'emploie cette couleur qu'avec des pinceaux de soie de porc ou de sanglier, ou avec une plume.

Eau-forte.

L'eau-forte qu'on emploie dans les marbres doit être mitigée avec moitié de son volume d'eau.

Potasse.

On fait dissoudre à froid dans un litre et quart d'eau une demi-livre de potasse, que l'on peut au besoin conserver dans une bouteille.

Eau à raciner.

On met dans un vase deux litres d'eau claire et deux à trois gouttes de la potasse susdite.

Brou de noix.

Vers la fin d'août on ramasse du brou de noix (écale verte qui enveloppe la noix), on pile ce brou dans un mortier pour en exprimer le jus, du tout on remplit un grand vase à pouvoir contenir quatre seaux d'eau, on verse sur ce brou un peu d'eau salée, on remue bien

pour faire macérer, puis on bouche hermétiquement ; un mois après on passe dans un tamis pour bien exprimer le jus qu'on met ensuite en bouteille en y ajoutant un peu de sel marin. Pour se servir de ce liquide il faut qu'il soit dans un état de fermentation presque putride : bien préparée, on obtient par cette couleur les plus beaux bruns possibles clair ou foncé ; elle ne corrode point les peaux, elle les adoucit, et peut se conserver d'une année à l'autre.

ARTICLE XXXI.

Marbrure en général.

Le moindre retard en marbrant ou racinant, est toujours nuisible, puisque la réussite dépend absolu-

ment d'une extrême célérité ; on doit donc disposer d'avance tout ce dont on peut avoir besoin, tel que couleurs, eau, potasse, eau-forte, éponges, pinceaux, tringles, etc. Les pinceaux doivent être faits avec des racines de riz : il faut qu'ils soient gros et longs, qu'ils aient plutôt l'air d'un balai que d'un pinceau, et que le manche soit en bois dur.

Pour raciner il faut deux tringles en bois de quatre à cinq pouces de large, environ un pouce d'épaisseur, la longueur est indéterminée ; ces tringles se posent à plat sur deux trétaux placés aux deux extrémités, un des trétaux doit être plus élevé que l'autre d'environ trois pouces.

Pour marbrer il faut que les deux tringles soient fixées à leurs extrêmités dans deux traverses taillées en fronton, afin que les tringles forment le dos d'âne et qu'il y ait entr'elles environ deux pouces de séparation pour placer le volume, de façon que les cartons penchent du côté de leurs bords en gouttière environ de trois pouces et demi pour un in-octavo :

Pour marbrer ou raciner on doit placer le volume dans les tringles, de manière que la tête soit plus élevée que la queue. L'éponge dont on se sert pour ressuyer doit être propre et humide, il faut avoir un baquet d'eau pour la laver toutes les fois qu'on s'en sert ; cette précaution est essentielle.

Chaque couleur doit avoir son pinceau, autrement on ternirait.

On doit réserver le veau pour les marbres de préférence aux basanes qui sont toujours mieux racinées; les marbres et les racines qui lui conviennent sont le porphyre rouge, les racines bois de noyer et bois d'acajou (*). Tous les marbres et racines font bien sur le veau, à

(*) On a quelquefois des basanes qui ne veulent pas se raciner, voici comment on peut y remédier : avant d'encoller le livre qu'on veut raciner, on lui donne une forte couche de décoction de noix de galle dont la préparation se fait la veille, dans la proportion d'une once de noix de galle pilée pour un litre d'eau tiède ; le lendemain on pousse le feu jusqu'à ce que le bain soit au grand bouillon pendant cinq à six heures, puis on l'emploie. Du papier qui aurait reçu une ou deux couches tièdes de ce liquide, pourrait être raciné ou marbré comme le veau.

l'exception du porphyre rouge qui se rapproche trop de la basane.

ARTICLE XXXII.

Racine bois de noyer.

Le livre couvert et sec, on l'encolle (*) sur le dos et les plats sans faire d'épaisseur, on laisse sécher, puis on cambre les cartons pour les creuser ou les arrondir, cela dépend du sens qu'on veut donner aux racines : par exemple si l'on désire que leur centre soit au milieu du livre, on creuse les cartons; si au contraire on veut que les racines se réunissent

(*) On délaye, en battant avec un pinceau, gros comme un œuf de colle d'amidon dans un quart de litre d'eau.

sur les bords, on bombe les cartons: cela fait, on glaire, en ayant soin de ne pas faire mousser la glaire (*), puis on place le volume entre les tringles à raciner, et avec un pinceau on jaspe de l'eau bien également et à grosses gouttes sur toute la surface du livre, et aussitôt qu'on voit les gouttes se réunir, avec un autre pinceau on jaspe du noir à gouttes très-fines et partout bien également, surtout n'en pas trop jeter. Aussitôt qu'on voit les veines se former, on cesse de jasper, on laisse foncer les veines suffisamment

(*) La glaire se prépare en battant douze blancs d'œuf dans un verre d'eau, où l'on a mis préalablement deux gros d'esprit de vin, puis on les tire au clair et on les conserve en bouteille au moins un an.

et de suite on essuie à l'éponge; on laisse sécher puis on serge (*), et l'on noircit les champs et le dedans des cartons avec du noir étendu dans deux fois son volume d'eau.

Racine bois d'acajou.

Cette racine se fait de même que la précédente, seulement on doit la laisser plus foncer et avant qu'elle ne soit entièrement sèche on lui donne deux à trois couches de rouge, on laisse sécher, puis on serge, ensuite on noircit les bords et le dedans des cartons. Par le même

(*) Avec un morceau de molleton blanc, on frotte à sec le volume pour ôter les ordures et fondrées de couleur qui s'y attachent en le marbrant ou en le mettant en couleur; plus un livre est sergé, plus il est brillant quand il est poli.

moyen on fait des racines de toutes couleurs, il suffit pour cela de donner avec la patte de lièvre une teinte unie. Le bleu s'emploie étendu dans moitié de son volume d'eau.

Racine bois de citronnier.

Lorsque la racine est faite, avant qu'elle ne soit entièrement sèche, on trempe une petite éponge commune et à gros trous dans la couleur orangée, on l'appuie légèrement sur différens endroits des plats et du dos du livre, ce qui y imprime de petites taches ou espèces de nuages très-éloignés les uns des autres, puis de suite avec une autre éponge trempée dans le rouge fin, on répète ce qu'on a fait avec l'au-

tre couleur et dans les mêmes endroits : on laisse sécher pour donner deux à trois couches de jaune (*), on laisse sécher, on serge, et l'on noircit le dedans et les bords des cartons; cette racine bien faite est très-belle et très-recherchée.

Racine loupe de buis.

On tord les cartons en cinq ou six endroits, on met le livre entre les tringles à raciner, on jaspe de l'eau à petites gouttes; du reste on opère comme pour la racine bois de noyer : on laisse sécher

(*) Pour donner une teinte unie on se sert d'une patte de lièvre, on ne doit pas craindre de prendre de la couleur, car il faut qu'elle coule en abondance sur le livre, autrement elle ne pénétrerait pas assez avant dans le veau.

puis on met le livre entre les tringles à marbrer, on jaspe de l'eau à grosses gouttes et aussitôt qu'elle coule, avec la barbe d'une plume on jette du bleu (*) par petites gouttes en les rapprochant du côté du dos afin qu'elles coulent avec l'eau sur les plats, de manière que le bleu forme des veines fines, irrégulières et écartées les unes des autres: on laisse sécher, on essuie avec l'éponge humide, puis avec une petite éponge trempée dans le rouge écarlate, on appuie légèrement sur différens endroits des plats et du dos du livre pour y former des nuages : on laisse sécher,

(*) Le bleu dont on se sert pour cet usage doit être étendu dans moitié de son volume d'eau.

puis on donne avec une patte de lièvre, deux à trois couches de couleur orangée, on laisse sécher, on serge et l'on noircit le dedans et les bords des cartons.

Pierre du Levant.

On encolle le livre, on le place entre les tringles à marbrer, puis, sur toute la surface du volume, on jaspe (*) à gouttes larges du noir étendu dans neuf fois son volume d'eau; aussitôt que les gouttes se réunissent, on jette (**) de la potasse sur le dos par intervalle de quinze à dix-huit lignes, en la je-

(*) On jaspe avec un gros pinceau de racines de riz.

(**) On jette avec les barbes de deux ou trois plumes réunies.

tant on a soin de la rapprocher des mors, afin qu'elle coule sur les plats en se réunissant au noir, et de suite pendant que la potasse coule, on jette de l'eau-forte de la même manière, en observant de la jeter contre la potasse, afin qu'elles se réunissent sur leurs bords en coulant ensemble, de manière cependant à ce qu'elles forment chacune une veine séparée mais fondue; on laisse sécher le marbre, ensuite on le lave à l'éponge, on laisse sécher de nouveau, puis on serge.

Agate verte.

Ce marbre se fait comme le précédent, seulement on remplace la potasse par du vert. Pour tous les marbres, on doit jeter le noir le pre-

mier, parce qu'il ne prendrait pas sur les autres couleurs.

Agate bleue.

On opère comme pour la pierre du Levant, seulement la potasse est remplacée par du bleu.

Agatine.

On opère comme pour la pierre du Levant, mais immédiatement après avoir jeté l'eau-forte sur toute la surface du volume, on jaspe à petites gouttes écartées l'une de l'autre du bleu étendu dans quatre fois son volume d'eau; on laisse sécher le marbre, on le lave à l'éponge, on laisse sécher de nouveau, puis on serge.

Agate blonde.

Le livre encollé et placé entre les tringles à marbrer, on jaspe du noir à petites gouttes très-écartées, puis de suite, sur toute la surface du volume, on jaspe à grosses gouttes rondes de la potasse étendue dans deux fois son volume d'eau; du reste on opère comme pour la pierre du Levant.

Cailloutage.

On encolle le livre, on le place entre les tringles à raciner, puis sur toute la surface du volume, on jaspe bien également à grosses gouttes rondes du noir étendu dans dix fois son volume d'eau, ayant soin de laisser des intervalles de la

largeur des gouttes; on laisse sécher à demi, puis on jaspe de même de la potasse étendue dans deux fois son volume d'eau; on laisse sécher, ensuite on jaspe à petites gouttes rondes et bien également sur toute la surface du livre du rouge écarlate; on laisse sécher de nouveau, puis on jaspe de même de la dissolution d'étain; on laisse sécher, puis on serge.

Pour ce marbre, les cartons, doivent être bien de niveau, parce que les couleurs ne doivent pas couler, on laisse sécher, puis on serge.

Cailloutage veiné.

On encolle le livre, on le place entre les tringles à raciner, puis sur toute la surface du volume, on

jaspe bien également et à grosses gouttes rondes du noir étendu dans deux fois son volume d'eau, ayant soin de laisser des intervalles de la largeur des gouttes environ; on laisse sécher à demi, puis on jaspe de même de la potasse étendue dans une fois son volume d'eau; on laisse sécher pour jasper de la même manière du rouge écarlate, on laisse sécher, puis on met le livre entre les tringles à marbrer pour jasper sur toute sa surface du jaune presque bouillant et à grosses gouttes. Aussitôt que les gouttes se réunissent, on jette sur le dos du livre et à dix-huit lignes de distance, du bleu étendu dans trois fois son volume d'eau : puis de suite on jette de l'eau-forte tout contre

le bleu, de manière à les faire couler ensemble sur les plats du livre, et à former des veines tortueuses bien distinctes, on laisse sécher, puis on serge.

Cailloutage œil de perdrix.

On encolle le livre, on le met entre les tringles à marbrer, puis sur toute sa surface et de manière à la couvrir presque entièrement, on jaspe à petites gouttes du noir étendu dans huit fois son volume d'eau; aussitôt que le noir coule, on jette sur le dos du livre et à distance de quinze lignes environ, de la potasse étendue dans deux fois son volume d'eau; on a soin de la jeter près des mors afin qu'elle coule sur les plats en se réunissant au noir;

on laisse sécher, puis on lave le livre à l'éponge, et pendant qu'il est encore humide, on lui donne deux à trois couches de rouge fin; on laisse sécher, puis on serge. Ensuite on met le livre entre les tringles à raciner, puis on jaspe sur toute sa surface, à grosses gouttes rondes et bien également parsemées, de la dissolution d'étain; on laisse sécher, puis on serge.

Porphyre rouge.

On encolle le livre, on le met entre les tringles à raciner, puis on jaspe sur toute la surface du volume, à petites gouttes rondes et le plus également possible, du noir étendu dans huit fois son volume d'eau; on laisse sécher, puis on

serge. Ensuite on glaire le livre, on lui donne deux couches de rouge fin, puis une de rouge écarlate; on laisse sécher, on remet le livre entre les tringles à raciner, pour jasper sur toute sa surface le plus également possible et à petites gouttes de l'eau-forte; on laisse sécher, puis on serge.

Porphyre œil de perdrix.

On encolle le livre, on lui donne bien uniment deux couches de noir étendu dans dix fois son volume d'eau; on laisse sécher, puis on serge. Ensuite on glaire le livre et on lui donne deux à trois couches de rouge; on laisse sécher, on serge, puis on met le livre entre les tringles à raciner, pour jasper

sur toute sa surface et à gouttes rondes larges comme des lentilles, de la dissolution d'étain; on laisse sécher, puis on serge.

Granit.

On encolle le livre, on le place entre les tringles à raciner, puis on jaspe à points très-fins, sur toute la surface du volume, du noir étendu dans cinquante fois son volume d'eau; on laisse sécher pour recommencer de même cinq à six fois, afin que toute la couverture soit entièrement et également couverte d'innombrables et imperceptibles taches; on laisse sécher à demi, puis on jaspe de la potasse, à petits points ronds et écartés le plus également possible; on laisse sécher

entièrement, on serge, puis on glaire légèrement. On replace le livre entre les tringles à raciner, pour jasper sur toute sa surface de l'eau-forte comme on a jaspé la potasse; on laisse sécher, puis on serge.

Je crois inutile de décrire une plus grande quantité de marbres; un habile ouvrier peut avec les mêmes couleurs les varier à l'infini. Cependant toutes les fois qu'on opère, on doit avoir un modèle sous les yeux, afin d'approcher de la nature le plus possible.

<center>VEAUX UNIS.</center>

Raisin de Corinthe.

On encolle légèrement le livre, puis on lui donne une couche bien unie de noir étendu dans vingt parties

d'eau; on laisse sécher à demi et l'on donne une couche de potasse étendue de moitié d'eau. Ces couches doivent être mises bien également afin de ne pas faire de nuances; on laisse sécher, on serge, puis on glaire le livre et on lui donne deux à trois couches de rouge; on laisse sécher, puis on serge.

Vert.

On encolle et on glaire légèrement le livre, puis on lui donne trois à quatre couches de jaune dans lequel on a mis plus ou moins de bleu, cela dépend de la nuance qu'on veut obtenir; mais il faut éviter de mettre trop de bleu. On laisse sécher, puis on lave le livre avec de l'eau-forte étendue dans

trente fois son volume d'eau; on laisse sécher, puis on serge.

Bleu.

Après avoir encollé le livre, on lui donne quatre à cinq couches de bleu étendu d'eau plus ou moins, selon la nuance qu'on désire. Cette couleur tire toujours un peu sur le vert, à raison de la couleur jaune du veau; mais on peut la raviver en lavant le livre avec de l'eau-forte étendue dans trois fois son volume d'eau; on laisse sécher, puis on serge.

Brun.

Lorsque le livre est encollé, on lui donne trois à quatre couches de noir étendu dans quatre parties

d'eau, ayant soin de les donner également pour ne pas faire de nuances; on laisse sécher à demi, puis on donne une couche de potasse qui fait prendre au noir une teinte roussâtre. En étendant le noir et la potasse dans plus ou moins d'eau, on peut varier ces bruns à l'infini.

On obtient de fort beaux bruns unis et doux, en donnant au livre deux à trois couches de brou de noix étendu d'eau plus ou moins, selon la nuance qu'on désire; on laisse sécher, puis on serge.

Tête de Nègre.

Après avoir encollé le livre, on lui donne trois couches de noir étendu dans moitié d'eau; le volume étant mouillé doit avoir une belle

teinte noire tirant sur le bleu. On laisse sécher, on glaire le volume et on lui donne deux à trois couches de rouge; on laisse sécher, puis on serge.

Gris de perle.

Ces fonds sont très-difficiles à obtenir sans être nuancés. Après avoir encollé le livre, on lui donne une couche d'eau claire, pour humecter le veau bien également, et de suite on donne deux à trois couches d'eau dans laquelle on a mis deux à trois gouttes de noir, plus ou moins selon la nuance qu'on veut obtenir. On doit bien prendre garde de laisser séjourner l'eau, car cela tacherait; on laisse sécher, puis on serge.

Lapis lazuli.

On encolle le livre, on le place entre les tringles à raciner, on prend une éponge commune bien trouée, on la trempe dans du bleu étendu dans huit fois son volume d'eau; on appuie légèrement cette éponge sur toute la surface du livre, pour imprimer inégalement des taches ou espèces de nuages entre lesquels on laisse de petits intervalles sans couleur; on laisse sécher, puis on répète cinq à six fois cette opération, et chaque fois on ajoute du bleu pur au premier pour le rendre de plus en plus foncé; toutes les couches doivent être très-distinctes, afin d'obtenir un bleu bien nuancé; on laisse sécher, puis on serge.

Le volume étant doré (*), on veine en or (**) avec un très-petit pinceau de blaireau : on doit avec le pouce masser et fondre l'or en différens endroits, pour former des reflets qui ont l'air de sortir du bleu : les masses et les veines faites, on laisse sécher, puis on polit avec

(*) On ne peut terminer ce marbre que quand la couverture est dorée, les gardes collées, enfin le volume tout prêt à être poli.

(**) L'or dont on se sert pour faire les veines, s'achète en poudre chez les batteurs d'or ; pour l'employer on en humecte une petite quantité avec une composition d'une partie de blanc d'œuf, une d'esprit de vin et deux d'eau commune, on bat ces trois choses ensemble, ensuite on les tire au clair : il ne faut pas que l'or soit battu avec les autres ingrédiens, mais on en démêle une suffisante quantité à mesure qu'on en a besoin. On aura soin d'incorporer l'esprit de vin à l'eau, avant d'y mêler le blanc d'œuf, sans cela l'esprit de vin cuirait le blanc d'œuf.

un fer à peine chaud. Ce marbre bien fait sur un volume soigné, peut rivaliser avec les plus belles reliures de luxe; mais pour qu'il produise tout l'effet dont il est susceptible, on ne doit l'employer que pour de grands formats, tels qu'in-folio, in-quarto et grand in-octavo.

ARTICLE XXXIII.

Lorsque le livre est marbré ou raciné, on le met dans la grande presse, entre deux ais bien propres, ayant soin que les ais soient très-justes en mors; on serre fortement pour unir les plats, et pendant que le dos se trouve ainsi serré, on le dresse au marteau pour effacer quelques petites bosses provenant

de l'humidité que le veau a prise en le marbrant, on doit surtout frapper en tête et en queue pour abaisser ces deux extrémités toujours disposées à lever, ce qui rend le dos creux sur sa longueur; au bout d'une heure on peut sortir le livre de presse.

ARTICLE XXXIV.

De la Dorure en général.

Avant toutes choses, on serge le livre plusieurs fois, afin qu'il soit net et clair: ensuite avec un plioir on trace sur le dos l'emplacement des palettes qui doivent être au nombre de sept y compris celles de tête et de queue: la distance de tête doit être plus grande que celle

d'entre nerfs, et celle de queue plus longue que celle de tête, de trois lignes environ pour un in-octavo; à cette distance de la queue on fait un trait pour marquer le bas du livre, afin que le dos étant couvert d'or, on distingue facilement la tête de la queue : car en poussant les filets de division, on pourrait se tromper, continuer ainsi la dorure et quand elle serait terminée, le titre se trouverait en queue du livre; pour éviter cet inconvénient on doit pousser avant tout la palette de queue. Il est aussi extrêmement essentiel que dans un ouvrage composé de plusieurs volumes, les palettes soient bien tracées à la même distance, afin que les livres étant dorés et mis sur la

tablette, tous les filets se rapportent exactement et n'en forment pour ainsi dire qu'un seul.

Les dos tracés, on met la pièce de couleur pour les titres. On coupe des bandes de maroquin de la largeur du titre tracé sur le livre, on les pare le plus mince possible dans le milieu, les bords doivent être coupés en biseau, de manière à ce qu'il ne reste que la fleur du maroquin : les pièces doivent être de toute l'épaisseur du dos et prendre bord à bord des mors; on ne doit mettre des pièces de couleur pour les titres, que sur les veaux marbrés, racinés ou fauves, sur lesquels les titres ne seraient pas visibles : mais pour les reliures en maroquin, ou en veau de couleur unie, il est

plus élégant de mettre le titre sur le veau ou le maroquin même.

En dorant on doit toujours commencer par le dedans et les bords, puis le dos et terminer par les plats; cette méthode a l'avantage de moins ternir.

Le brillant de la dorure dépend de la chaleur du fer, trop chaud il brûle et empâte le sujet, trop froid l'or ne prend pas; il faut un juste milieu. Par exemple, pour le veau fauve, le vélin, les fonds unis bleus ou verts, les marbres où l'eau-forte, le bleu et le vert dominent, la chaleur du fer doit être supportable dans le creux de la main, et pour les fonds unis clairs et les racines de noyer, la chaleur doit être un peu plus forte, ainsi de suite pour

les couleurs un peu plus foncées. Il vaudrait encore mieux pour celui qui n'a pas l'habitude de dorer, avoir un morceau de bois formant le dos d'un livre, sur lequel on colle de la même peau que celle dont le volume est couvert, préparée semblablement et glairée au même instant; on ne couche point d'or sur cet échantillon, on y essaie le fer, et s'il s'imprime bien, et que la gaufrure soit distincte et brillante, le fer est au dégré de chaleur qui convient pour dorer le livre. Souvent aussi la dorure revient mal par la faute des graveurs: les uns ne creusent pas assez les tailles, ce qui empâte les dessins et les prive d'ombre; les autres ne polissent pas leurs fers avec soin, ou après

les avoir polis, ils n'en ôtent pas le morfil, ce qui fait que le fer prend difficilement et écorche l'or. Chaque graveur a son genre particulier; les meilleurs graveurs connus à Paris sont Kilcher et Héron pour la lettre qu'on appelle le composteur ; Culembourg, Lefébure et Monot (*) sont ceux qui gravent le mieux tous les petits fers de rapport, les fers à mille points, les roulettes et les palettes.

Pour dorer le veau et la basane on glaire (*) trois fois, on ne

(*) M. Monot excelle aussi pour la taille douce, le timbre sec et la lettre. Sa demeure est place St.-Georges, à Dijon.

(*) *Voir pour la préparation, la note page* 177. Le blanc d'œuf acquiert de la qualité en vieillissant, on doit avoir soin de le tirer au clair souvent.

donne jamais une couche avant que la précédente ne soit sèche. On ne doit donner la dernière couche qu'un instant avant de poser l'or, et si l'on a un très-grand nombre de volumes à dorer, on n'en glaire que six cette dernière fois : on couche l'or sur ces six volumes, on recommence sur six autres et ainsi de suite.

Le même blanc d'œuf, étendu de deux parties d'eau, sert à glairer le maroquin qu'on veut dorer ; mais avant de glairer, on lave le maroquin avec une éponge imbibée de vinaigre étendu de six parties d'eau ; ce vinaigre rafraichit le maroquin, lui donne de la souplesse et le dispose à être doré. On ne glaire qu'une fois le maroquin et toujours au moment de dorer.

Le même blanc d'œuf sert aussi pour le vélin ; mais avant de le glairer, on lui donne avec un pinceau plat de blaireau, une couche bien unie de colle de poisson (*). Pour dorer la moire, la soie et le velours, on se sert de blancs d'œufs desséchés, mêlés en égales parties avec de l'encens pulvérisé, puis on passe le tout ensemble dans un tamis très-fin. Pour s'en servir on met cette poudre dans une petite fiole de verre, on la couvre d'un morceau de gaze claire, et avec

(*) On coupe et on écrase en petits morceaux deux fers de colle de poisson, on les met dans une bouteille de verre blanc, et on y ajoute un grand verre de bon vin blanc bien clair ; on ferme la bouteille avec un morceau de toile, et on l'expose à la chaleur douce d'un bain-marie ; la dissolution faite, on la tire au clair. Cette colle s'emploie tiède.

cette fiole on saupoudre facilement et également la moire, à l'endroit où elle doit être dorée; le fer chaud dont on se sert pour dorer, calcine la poudre et attache l'or à la soie. On ne couche pas l'or sur la moire, on le prend avec le fer à dorer. Quand on veut réunir la gaufrure à la dorure, on dore ainsi qu'il est indiqué plus haut, mais on réserve soit sur le dos soit sur les plats, les endroits qu'on veut gaufrer. Le livre doré, on colle les gardes à cartons ouverts, puis on polit le dos du livre, et avec des fers à gaufrer qu'on fait chauffer au dégré de ceux qui ont servi à dorer, on gaufre les places réservées, ensuite on polit les plats, puis on ajuste de chaque côté du volum

les planches gravées à gaufrer les plats, on les recouvre avec des ais propres qu'on ajuste bien dans les mors : dans cet état on met le livre en presse, puis on serre fortement pour faire marquer la gaufrure partout. On laisse environ douze heures en presse, on retire le volume, puis on pousse sur les plats, les roulettes et fleurons à gaufrer, sur les endroits réservés pour cela en dorant, et on apporte les mêmes précautions que pour gaufrer le dos. On doit toujours polir la couverture avant que de gaufrer, autrement la gaufrure n'aurait pas de brillant, ou serait abîmée par le fer à polir. Le livre ainsi terminé, avec un fer bien chaud on polit le dedans des cartons en appuyant

fortement, cela fait cambrer les cartons en dedans et le volume n'en ferme que mieux.

ARTICLE XXXV.

Dorure du veau fauve.

On glaire deux fois les bords et le dedans des cartons, on laisse sécher un moment, puis on pose l'or (*) en dedans d'un carton seulement et bien bord à bord, afin d'y pousser la roulette de manière à ce que l'or essuié et le carton fermé, cette bordure se voye tout autour

(*) Pour coucher l'or on se sert d'une petite éponge bien propre et légèrement imbibée d'huile d'olive : c'est surtout pour les veaux fauves et les vélins, qu'on doit le plus ménager l'huile : aussi pour ces sortes de reliures, on doit après avoir imbibé l'éponge, la tordre fortement dans un linge.

de la chasse; on en fait autant à l'autre carton, puis on pose l'or sur les bords et on y pousse une roulette à perles ou un simple filet en partageant bien le carton par le milieu.

On blanchit le dos en passant sur toute sa surface, y compris les mors, une éponge fine imbibée d'eau-forte étendue dans dix fois son volume d'eau; on laisse sécher et on encolle à la colle d'amidon (*V. la note page* 176). On laisse sécher, puis on donne une couche de colle de poisson (*V. la note page* 207). On laisse sécher, puis on glaire deux fois, on passe l'éponge huilée sur tout le dos, les mors et les coiffes, et de suite on le couvre d'or assez large pour recouvrir les mors, et assez long pour

coiffer la tête et la queue; on fait chauffer les fers et palettes, et quand le dégré de chaleur est reconnu (*) pour la palette à coiffer, on l'imprime sur les coiffes de tête et de queue, puis on pousse sur le bord des mors, tout le long du dos, une roulette à filet simple, et aussitôt qu'elle est poussée, on enlève l'or qui se trouve entre le carton et la roulette, afin qu'en poussant les palettes elles ne marquent pas au-delà du filet. On pousse les palettes

(*) Quand on dore il faut avoir près de soi une brosse roide, sur laquelle on passe les fers pour les nettoyer en les sortant du feu. Pour connaître le dégré de chaleur on trempe le bout du fer dans l'eau, ce qui lui donne toujours une certaine humidité qui nuirait à la dorure; pour le ressuyer on l'appuie sur une pelotte ou balle de flanelle.

en commençant par celle de queue, puis les coins et fleurons, et l'on finit par le titre. On essuie bien le dos avec un linge blanc pour enlever l'or que les fers n'ont pas fixé, puis on frotte avec un morceau de drap blanc pour nettoyer les tailles des ornemens.

Les plats se font l'un après l'autre, en suivant pour les blanchir, encoller, glairer et dorer les précautions indiquées pour le dos.

Je me suis occupé plus particulièrement de la dorure du veau fauve, comme étant la plus difficile, et surtout à cause des différentes préparations que le veau doit subir à mesure qu'on le dore. Pour réussir à bien faire le veau fauve, il faut une extrême propreté ; aussi

a-t-on soin de couvrir d'un linge blanc la table sur laquelle on dore, d'en avoir plusieurs pour s'essuyer les mains, ainsi que de l'eau pour les laver de temps en temps, et malgré toutes les précautions possibles, il est bien rare que cette reliure se termine sans accidens.

ARTICLE XXXVI.

Quand le livre est doré, on le prend en gouttiere par les feuilles, on laisse tomber les cartons en dos, puis on place un ais de l'épaisseur du dos entre les deux cartons afin de les soutenir et de les mettre de niveau au dos; dans cet état on pose le livre à plat sur la table et de manière à ce que le dedans d'un des

cartons et la garde du livre touchent la table. Alors avec un pinceau on encolle la garde qui se trouve en dessus, on ferme le carton, puis on l'ouvre de suite, ce qui enlève la garde ; on pose dessus une feuille de papier assez grande et forte pour la garantir, on appuie tout doucement en mors pour faire entrer la garde, puis avec le pouce et l'index, on frotte plus fortement afin de rendre le mors bien carré ; ensuite on passe la main sur toute la surface de la garde pour la coller sur le carton, et on en fait autant à l'autre garde, puis on laisse sécher les cartons ouverts.

Les gardes de moire et les mors en maroquin se collent de même.

Pour qu'une garde de moire fasse un bon effet, on doit la dorer tout à l'entour.

ARTICLE XXXVII.

Les gardes étant sèches, on cambre légèrement les cartons, on les referme, puis on polit le livre. Pour polir le veau fauve et les fonds clairs, le fer doit être à peine chaud ; pour les racines et couleurs foncées, le fer n'est point trop chaud s'il ne blanchit pas : avant de polir il est bon d'essayer le fer sur un endroit invisible. On doit avant tout serger le volume avec un morceau de drap propre.

En polissant on doit tirer le fer d'un bout à l'autre, sans cela on

tacherait. On doit toujours commencer par polir le dos, ensuite les plats, et terminer par le dedans des cartons.

ARTICLE XXXVIII.

On met le livre dans la grande presse entre deux ais garnis de fer-blanc poli, on les ajuste bien dans les mors, on serre la presse et on y laisse le volume environ douze heures. On doit nettoyer et polir les ais chaque fois qu'on s'en sert ; plus ils sont polis et plus le livre est brillant. On sort le volume de presse, on cambre les cartons et on ballotte un peu les feuillets pour les décoller.

ARTICLE XXXIX.

Lorsqu'un livre est entièrement terminé et bien sec, on peut, si l'on veut lui donner plus d'éclat, le vernir (*) de la manière suivante.

On pose avec un pinceau très-doux, une couche de vernis sur

(*) *Composition du Vernis*. On fait dissoudre dans trois litres d'esprit de vin de 36 à 40 dégrés :

 Sandaraque. 8 onces.
 Mastic en larmes 2 id.
 Gomme laque en tablette 8 id.
 Térébenthine de Venise 2 id.

On concasse les gommes et on opère leur dissolution en mettant tremper la bouteille qui contient toutes les matières, dans de l'eau très-chaude et en la retirant de temps en temps pour l'agiter.

On conserve ce vernis dans la bouteille où il a été fait, la tenant bien bouchée. Quand on veut se servir du vernis, on a soin de ne pas le remuer à cause du dépôt.

le dos du livre, sans en mettre sur la dorure. Quand le vernis est presque sec, on le polit avec un morceau de drap blanc légèrement imbibé d'huile d'olive, on frotte d'abord doucement et ensuite plus fort à mesure que le vernis sèche ; si le dos n'était pas assez brillant on recommencerait. Il faut faire la même opération sur les plats du livre, mais l'un après l'autre.

Pour réussir, il faut absolument que le volume soit parfaitement sec et sans la moindre humidité, enfin prêt à être placé sur les rayons de la bibliothèque.

FIN.

TABLE

DE LA NOTICE SUR LA LITHOGRAPHIE.

Avis de l'Éditeur, page 5
Avis de l'Auteur, 13
Théorie, 15

Gravures lithographiques.

Choix des pierres, 18
Taille de la pierre, id.
Préparation de la pierre pour dessiner au pinceau et à la plume, 19
Composition de l'encre lithographique, 20
Encre liquide qui est également bonne, 22
Préparation de la pierre pour dessiner au crayon, 24
Composition du crayon à dessiner sur la pierre, 25
Préparation de la pierre pour dessiner à la pointe, 27
Précautions à prendre en dessinant sur la pierre, 28

Dessin au crayon, 33
Dessin à l'encre, 34
Dessin à la pointe, 36

Impression.

Description de la presse et de ses rouleaux, 38
Préparation des vernis ou huiles à broyer les couleurs, 43
Choix des couleurs à imprimer, et manière de les broyer, 44
De l'impression en général, 49
Préparation des pierres dessinées pour l'impression, 53
Manière d'humecter le papier, note de la page 56
Impression par transposition, 59
Transposition par épreuves, 60
Transposition du dessin, 67

TABLE
DE L'ESSAI SUR LA RELIURE.

Introduction,	page 73
Pliement des feuilles,	75
Découdre un livre déjà relié,	76
Procédés pour enlever les corps gras sur les livres et estampes,	78
Procédé pour enlever les taches d'encre, de suie ou de tabac,	80
Autre procédé,	82
Collage des gravures et des cartons,	84
Du battage des livres,	85
Manière de mettre les livres en presse, après qu'ils ont été battus,	88
Manière de collationner un livre,	91
Battre les livres pour les redresser, après avoir été collationnés,	92
Les livres étant battus, on les remet en presse et on les collationne de nouveau,	93
Coller les gardes blanches,	94
Grecquer,	95
Coutures à la grecque et à nerfs,	96
Détortiller, racler et encoller les ficelles,	99

Piquer les cartons,	100
Passer en cartons,	id.
Endosser,	104
Endossure à l'anglaise,	108
Mettre les dos en colle,	112
Préparation de la colle de Flandre, note (*) de la page	113
Préparation de la colle d'amidon, note (*) de la page	114
Coller les gardes de couleur et de moire, page	116
Préparation de la colle de poisson pour coller la moire et le tabis, note (*) de la page	119
Méthode pour bien rogner,	120
Rabaisser les cartons en gouttière,	122

Préparation des couleurs pour les tranches.

Jaune citron,	122
Bleu,	124
Vert,	125
Manière de mettre la tranche en couleur soit unie ou jaspée,	123

Tranche marbrée.

Préparation,	125

Préparation du fiel de bœuf,	126
Préparation de la cire à broyer les couleurs,	126
Choix des couleurs,	127
Préparation des couleurs,	128
Marbrure,	129

Dorure sur tranches.

Préparation du safran à employer pour la dorure, note (*) de la page	133
Préparation du jus d'oignons, note (***) de la page	135
Préparation de la mixtion à coucher l'or, note (*) de la page	136
Tranche dorée unie,	137
Tranche dorée antiquée,	139
Tranche dorée damassée,	140
Tranche dorée à paysages transparens,	141
Mettre les signets,	142
Faire les mors,	143
Tranchefiler,	144
Battre les cartons,	151
Mettre les coins de parchemin,	152

De la Couverture.

Préparation à faire à la basane ou au veau

qu'on veut raciner, marbrer ou mettre en couleurs unies, page 156 à 163.

Préparation du veau qu'on destine à être mis en fauve, 159

Choix du veau pour la reliure, note (*) de la page id.

Précautions à prendre en couvrant, note (*) de la page 161

Préparation des couleurs qu'on emploie sur le veau ou basane.

Noir, 163
Rouge, 164
Rouge fin, 165
Rouge écarlate, 166
Composition pour obtenir par la cochenille des rouges écarlate et cramoisi fin, note (*) de la page 166
Orangé, 167
Jaune, id.
Violet, 168
Bleu, 169
Eau-forte, 170
Potasse, 171
Eau à raciner, id.

Brou de noix, 171
Marbrure en général, 172
Préparation du blanc d'œuf, note (*) de la page 177
Préparation à faire au papier qu'on veut raciner, et à la basane tannée à l'écorce de sapin, note (*) de la page 175
Racine bois de noyer, 176
Racine bois d'acajou, 178
Racine bois de citronnier, 179
Racine loupe de buis, 180
Pierre du Levant, 182
Agate verte, 183
Agate bleue; 184
Agatine, id.
Agate blonde, 185
Cailloutage, id.
Cailloutage veiné, 186
Cailloutage œil de perdrix, 188
Porphyre rouge, 189
Porphyre œil de perdrix, 190
Granit, 191

Veau. Couleur unie.

Raisin de Corinthe, 192

Vert, 193
Bleu, 194
Brun, id.
Tête de Nègre, 195
Gris de perle, 196
Lapis lazuli, 197
Mettre les livres en presse lorsqu'ils sont en couleur, 199

De la Dorure en général.

Distance des palettes et précautions à prendre pour les tracer, 200
Mettre les pièces pour les titres, 202
Choix des fers à dorer, 204
Glairer les livres pour les dorer, 205
Composition de la colle de poisson pour le veau fauve, note (*) de la page 207
Dorure du veau fauve, 210
Coller les gardes, 214
Cambrer les cartons et polir, 216
Mettre en presse et cambrer les cartons, 217
Vernir les livres lorsqu'ils sont entièrement finis, 218
Composition du vernis, note (*) de la page 218

Fin de la Table.

www.ingramcontent.com/pod-product-compliance
Lightning Source LLC
Chambersburg PA
CBHW071526220526
45469CB00003B/664